世界名畫家全集　何政廣主編

羅特列克 Lautrec

藝術家出版社

蒙馬特傳奇畫家

羅特列克

Lautrec

何政廣◉主編

藝術家出版社

目　錄

前言

　　法國著名畫家羅特列克（Henri de Toulouse-Lautrec 一八六四～一九〇一年），是從印象派發展到後期印象派這段藝術變動期中，最重要而特異的畫家之一。他在畫風上吸收了印象派的優點，自成一家。而他最精華的創作時光，都在巴黎的蒙馬特區度過，他刻畫酒吧、馬戲團、夜總會的生活場面，以尖銳寫實的筆觸，捕捉住縱情享樂的世紀末巴黎生活百態，因此成爲蒙馬特的傳奇畫家。看到羅特列克的繪畫，等於目睹巴黎世紀末社會生活多采多姿的場景。

　　羅特列克生在法國南部阿爾比的馬希街，這街道現已改名爲「羅特列克街」。他出身名門，是貴族後裔，一八七二年到巴黎求學，從小就對繪畫發生興趣。但是，一八七八年左腳骨折，過一年，右腳骨又折斷，兩度骨折使他兩腳發育變成畸形，傳說這是由於他的父母爲同一血緣結婚而造成後代的不幸。不過身體的殘障，反而使他全力投身繪畫，一八八一年他移居巴黎，先後進入波昂拿特和柯爾蒙的畫室，並認識梵谷、雷諾瓦等畫家，參加獨立沙龍畫展，在紅磨坊作酒吧海報，活躍於當時畫家聚集地蒙馬特區。到過倫敦旅行，在巴黎開過兩次個展。他以寫實作根底，帶尖銳諷刺性的多采多姿畫面，受到很多人注目，盛名遠播。

　　但是，一八九九年十二月他因縱酒而酒精中毒，被監禁在巴黎近郊精神病院。五月出院後不久又復發，在一九〇一年九月九日去世。他母親在他死後，將他畫室中的全部作品，捐給故鄉阿爾比，包括六百幅油畫，數千張素描、速寫畫稿，三百五十幅石版畫，三十一幅海報版畫等，一九二二年該市爲收藏這批遺作，特別建立一座羅特列克美術館。

　　羅特列克與梵谷同樣，只活了三十七歲。短命的天才，留下無數精彩的畫作。羅特列克浪跡蒙馬特的生涯，曾被拍成電影，對這位世紀末巴黎花街的記錄者，形容爲「不世出的侏儒」，也稱他是「偉大的小男子」。欣賞羅特列克一生的作品，你必定會深深敬佩其藝術表現的卓越。他畸形的雙腳，使他感受到行動不自由的痛苦，因此他在畫面上所刻畫的都是活潑的動態場景，奔跑的馬、活動的人物等，他極力捕捉動態的瞬間，畫出活動自如的可貴，並昇華至藝術的境界，以嚴謹的寫實，帶著隱喻象徵，表現他獨特的人生觀。

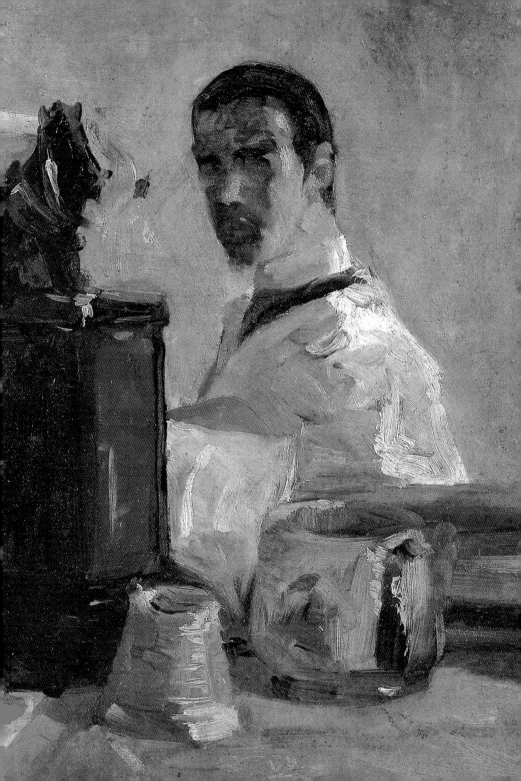

蒙馬特傳奇畫家
羅特列克的生涯與藝術

　　儘管許多有關羅特列克的說法有點矛盾，但是羅特列克的確有其引人注目的極大魅力，他迷人坦率的真情，可以與他那明顯具智慧的表現語言相比美。很難有東西能逃得過他那敏銳犀利的眼神；他走近與他同時代人們的身旁，正似一隻蒼狼悄然逼近牠的獵物一般。他個人的哲學特點即是：他斷言「冷漠無情」會產生誤解，「不關心」又無法引起共鳴的。

　　依一般傳統的描述，均稱羅特列克是一位法國貴族、侏儒、怪物、憂鬱而頹廢的天才，然而實際上，根據許多最新的檔案，乃至於有關他作品、書信、照片以及他朋友的觀點來看，他卻是一個有尊嚴、具魅力、慷慨、急智又快樂的人。他的一生是悲哀與歡喜交集。

一、童年：

出生名門望族，自幼愛塗鴉

羅特列克畫其父親亞豐索伯爵
1881年　油畫畫板
25.4×15.2cm
法國阿爾比美術館藏

被稱為「小寶貝」，備受疼愛
的幼年時代的羅特列克（下圖）

　　亨利・土魯斯・羅特列克 (Henri de Toulouse-Lautrec)，在一八

六四年十一月二十四日一個雷雨交加的夜晚，誕生於法國南方的

古城阿爾比 (Albi)。阿爾比地方盛行所謂阿爾比異教 (Albigensian

heresy)，在十三世紀乃是法國南部反天主教的大本營。羅特列克

自幼即非常活潑可愛，他的外號叫「小寶貝」，在眾多的堂兄弟

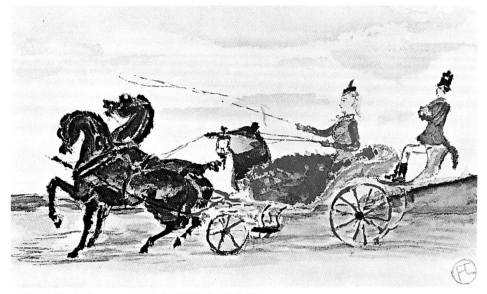

羅特列克與母親於 1978～1880 年在尼斯渡假之繪畫創作

姐妹中，顯得極為突出，祖母稱他可以從早唱到晚，讓屋內充滿了生氣，可以說是全家的開心果。

　　他父親亞豐索・土魯斯・羅特列克伯爵 (Comte Alphonse de Toulouse-Lautrec)，是一位藝術愛好者，既富有又具才華，充滿著好奇心而鍾愛動物，他的一生雖然玩世不恭，卻相當注重生活的品味，正如亨利・羅特列克專注於繪畫一般。

　　在亨利一八八一年描繪他父親的畫像中，觀者可以見到，亞 圖見 11 頁豐索正在馬背上，手握著一雙獵鷹，身著中亞西部吉爾吉斯人的制服，頭戴高加索式的帽子，足見他熱衷異國情調，極富想像力；他喜愛繪畫、雕塑、狩獵、閱讀與奇裝異服，也因而遭來不少異樣的中傷批評，不過他卻毫不以為意。然而亨利的母親雅德勒・土魯斯・羅特列克女伯爵 (Comtesse Adele de Toulouse-Lautrec)，卻是一位熱心家務的賢妻良母，她任由青梅竹馬的丈夫放蕩生活，而全然投入對兒子的照料與養育，母子間的感情甚篤。

　　亨利・羅特列克在阿爾比接受啓蒙教育，在學校認識了毛里

羅特列克「鋸齒形」作業簿中素描：行不通的⋯可怕的「哼啊哈」把我從猶豫不決中打醒⋯

斯・喬揚 (Maurice Joyant)，兩人的學業成績均名列前茅，並成爲終身的好友，毛里斯後來還成爲阿爾比的羅特列克美術館之創辦人。亨利在九歲時曾在論文、拉丁文、法文與英文等學科上贏得首獎。無疑地，亨利此時期也開始塗鴉了，就業餘愛好而言，他家族中的所有成員均在藝術，特別是繪畫上有一手。亨利・羅特列克十一歲時已具純熟的速寫能力，筆記本、作業簿，都被他畫滿了同學、老師與風景速寫，以及馬與其他動物的素描，而他的拉丁文字典及希臘文法書的每一頁，幾乎均塗滿了象形文字。

由於亨利的健康情形不好，他母親在他七年級尚未結束之前，即帶他到鄉間居住，因爲父親對家務不聞不問，母親即挑起了兒子全部的教養責任，而亨利對騎馬與畫圖的興趣卻始終不減。

兩次意外骨折，導致增加習畫決心

一八七八年五月三十日，一件意外事件轉變了這位生氣勃勃少年的一生，他不小心自椅子跌落在地板上，使大腿骨破裂，經接骨治療後需借助拐杖才能行走。十五個月之後，他再度遭遇到骨折的意外，這次是他與母親外出，不留心跌進一條乾枯了的水溝中。這兩次不幸的意外事件，因爲當時醫藥尚不甚進步，使亨利成爲骨折的嚴重受害人。他第一次跌倒時年僅十三歲，身高約

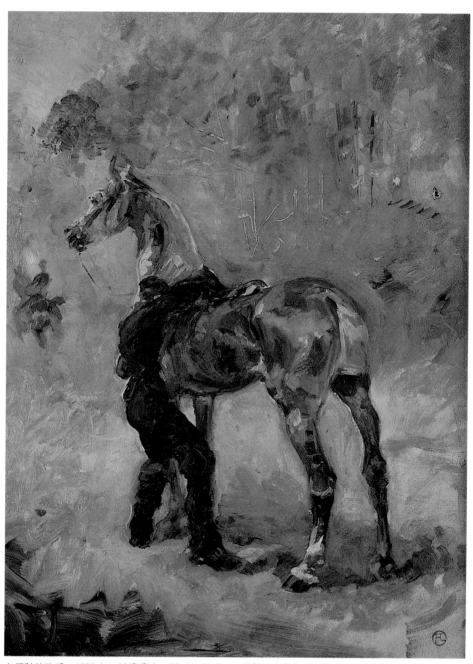

上馬鞍的砲兵　1879 年　油畫畫布　50.5×37.5cm　阿爾比土魯斯‧羅特列克美術館藏

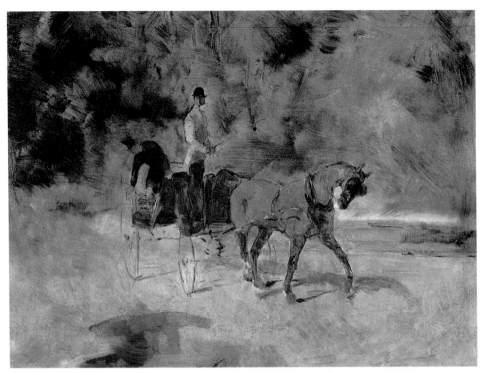

輕裝四輪馬車　1880 年　27×35cm　阿爾比土魯斯‧羅特列克美術館藏

五英呎，儘管經過細心的照顧，最終也僅長高四分之三英吋；他的身體雖持續發育，但雙腿卻呈萎縮狀態，這使得他在往後行走極為不便，經常需持小拐杖。

他克服逆境的勇氣令他周邊的親友深為感動，他以歡愉之心來接受所遭致的不幸，甚至於還開玩笑地說，「別為我的遭遇流淚，我的笨拙模樣並不值得大家如此付出，我有許多的朋友，我簡直被大家給寵壞了」。而閱讀、音樂，尤其是素描等各類藝術均成為他的心靈慰藉；同時在他母親的協助下，他仍然繼續進修讀書。

亨利‧羅特列克少年時，是一名心地善良又愛說話的男孩，經常編織故事，並附上速寫或水彩插圖說明，他自幼即有繪畫的天份，在他遭遇意外事件後的第一幅畫是一幅水彩作品。為打發

15

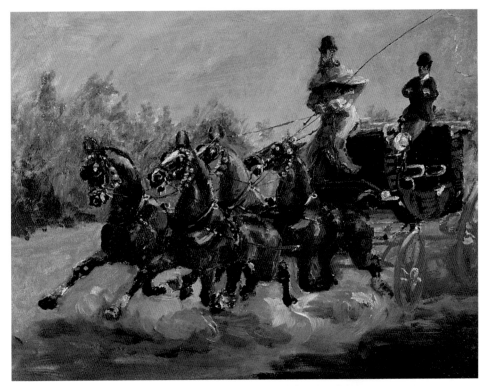

駕馬車的亞豐索伯爵　1880 年　油畫畫布　38.5×51cm　巴黎小皇宮美術館藏

治療康復期間的孤獨與行動不便，親友們均鼓勵他養成習慣，隨時把所見到的每一件事物記錄下來，他的「鋸齒形」作業簿，即是他於一八八〇至八一年多天在尼斯訪問時所完成的幽默日記。

圖見 13 頁

　　亨利‧羅特列克爲了醫療復健，常去南部溫泉浴場造訪，並在當地結識了敏感而虛弱的德維斯梅 (Devismes)，他們後來成爲好友，並經常維持通信來往。差不多有三年時間，亨利均固定於多天住在尼斯，夏天則停留於阿爾比的家族住宅，他同時也常往巴瑞吉、拉馬勞與亞美里班斯等地接受治療。不過他仍然繼續讀書，只是不太專心，卻對繪畫的興趣有增無減，一九八一年七月他返回巴黎參加中學畢業會考，不過卻因法文的成績不佳而未能

白馬卡塞爾　1881 年　油畫畫布　48×59cm　阿爾比土魯斯‧羅特列克美術館藏

過關，在他母親的堅持下，他同意準備再試一次。

　　然而同年八月間，亨利卻為德維斯梅所寫的幽默短篇故事〈母雞〉畫了二十三幅插圖，亨利並藉此說服母親讓他中斷讀書，而他的叔父查理深信他具有成為畫家的潛力，也大力支持他學習繪畫。在他回到巴黎後即到普林斯托 (Princeteau) 的畫室習畫，他過去畫了不少速寫，如今正式在裝備齊全的工作室中開始描繪他真正的圖畫作品，在他初期的作品中，觀者可以分辨出他所受到老師的影響。普林斯托是一位高大文雅又充滿熱情的藝術家，他擅長畫馬與狩獵的景物，無疑地，他與亨利的父親、叔父及祖父均成為亨利‧羅特列克的描繪對象，在亨利一八八一年所繪的〈奧

特維的回憶〉中，可以看到亞豐索伯爵正爲馬兒梳洗，背景中尚可見到畫家他那瘦小的身影，他旁邊則可能是普林斯托。

習畫進步神速，青出於藍而勝於藍

　　不久，亨利的畫藝即已青出於藍而勝於藍，普林斯托曾在亨利所繪的一幅速寫動物作品上，記下「完美」的評註字樣，可見亨利早期的素描對生命與運動較感興趣，他很少去描繪靜止的東西。在數星期之後，普林斯托即開始考慮要爲亨利・羅特列克找一位畫藝更高明的老師，經過阿爾比一名藥劑師的介紹，亨利即成爲波昂拿特畫室 (Atelier Bonnat) 的學生了，此時他已經十七歲。

　　波昂拿特自己的作品非常靈巧流暢，他以平常的手法臨摹大師的作品，他基本上是一位非常時髦的肖像畫家。波昂拿特對他的學生非常嚴厲，顯然他主要的興趣是在啓發學生們的潛能發展。亨利如今必須老老實實在老師的指導下，規矩地畫人體素描，這種接近安格爾 (Ingres) 風格的畫法，線條簡練而有力，這與他從前極爲自發性的感性速寫全然不同，或許後者更能表達他活潑的急智與情感。

　　亨利以前的繪畫無論是出於本能或是聽從普林斯托的指導，總是習慣使用光鮮的色彩，然而如今波昂拿特卻勸他採用幽暗的色調，他甚至於還同意描繪歷史性與神話性的題材，這是進入美術學校的先決條件。但是在暑假當他重返美麗的鄉間時，他又重新畫他喜歡的主題——馬、獵人與農夫，這類作品他已經畫得非常生動。

　　儘管亨利的同學經常嘲弄他們的老師，他卻非常尊重老師的技巧，不過波昂拿特對羅特列克的作品似乎並不瞭解。這樣的教學極不適合那些具天份的學生，羅特列克跟這位獨斷的老師也只學了十五個月的畫。一八八二年暑假當他返回巴黎時，發現波昂拿特畫室已關閉，而波昂拿特當時已被聘任美術學校的教職，羅

奧特維的回憶　1881 年　油畫畫布　58.4×53.3cm（上圖）
香堤藝的奔馳（圖中為羅特列克與表弟路易斯‧派斯柯及老師普林斯托）　油畫畫布　48.3×58.4cm
（背頁圖）

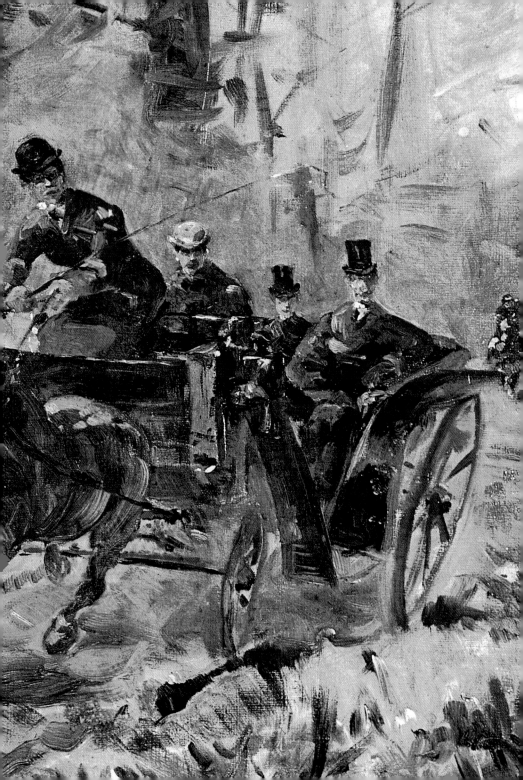

畫家拉丘　　1882 年　　50×61cm　私人收藏

特列克此時已十八歲,正是決定他未來人生規劃的關鍵時刻。

二、新朋友:

身材奇特卻迷人,在朋友間呼風喚雨

　　一八八三年時,巴黎的蒙馬特區仍處在發展的過渡時期,原來住在當地的葡萄農與磨坊業主,逐漸被一批年輕一代的中產階級所接替,同時那也是一處無產階級諸如妓女與皮條客常去的地方。蒙馬特區雖然尚未成為音樂廳與娛樂場所林立之地,卻已經是作家、畫家與演員最愛去的臨郊地方,尤其是學生與年輕的藝

雅德勒・土魯斯・羅特列克伯爵夫人　1882 年　油畫畫布　41×32.5cm
阿爾比土魯斯・羅特列克美術館藏

西勒蘭的農夫　1882 年　油畫畫布　60×49cm　阿爾比土魯斯・羅特列克美術館藏

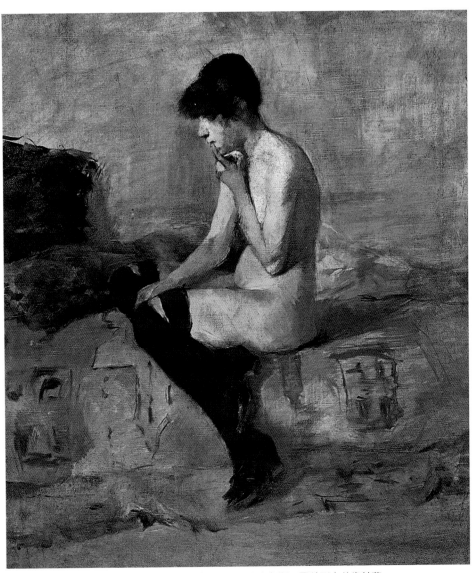

長椅上的女人　1882 年　油畫畫布　55×46cm　阿爾比土魯斯‧羅特列克美術館藏

畫家普林斯托　1882 年　油畫畫布　71×53.3cm

雅德勒・土魯斯・羅特列克伯爵夫人　1883 年　油畫畫布　93.5×81cm
阿爾比土魯斯・羅特列克美術館藏

術家特別喜歡聚集在那裡，不但彼處可以擺脫巴黎中心區的傳統禮俗；在這裡也極易交到朋友，漂亮的女孩也不難在該處找到有錢人家的子弟為結婚對象。

羅特列克的朋友幾乎都是富有家庭的子弟，他們為工作室帶來了濃厚的文藝氣息，諸如亞道夫・阿伯特 (Adolphe Albert)、雷尼・格瑞尼爾 (Rene Grenier)、路易斯・安蓋廷 (Louis Anquetin)，以及其他曾做過波昂拿特學生的亨利・拉丘 (Henri Rachou) 等，均熱切地希望繼續在一起進修畫藝。包括羅特列克在內的一群朋友，即建議到費南德・柯爾蒙 (Fernand Cormon) 的畫室去習畫。

費南德・柯爾蒙是一位有成就的畫家，他年輕（三十七歲）樂觀，為學生們帶來了與嚴厲的波昂拿特全然不同的學習環境，他的畫藝技巧高超，雖然相當沉醉於古老的浪漫情懷中，卻也全然能容納新的理念，並與學生打成一片，成為這些未來的現代派藝術家的集結中心。他的學生之中包括梵谷、羅特列克、艾密勒・貝拿德 (Emile Bernard)、古斯塔夫・德尼里 (Gustave Deunery) 等人，他們後來能在藝術上開創新局，還得感謝柯爾蒙的自由開放作風。梵谷曾於一八八六年二月間前往巴黎，並在柯爾蒙畫室註冊上課而成為羅特列克的朋友，他們有二年的時間一起畫畫與展示，相互砌磋畫藝，但是在一八八八年二月間，梵谷聽從了羅特列克的勸告而轉往南部居住，梵谷自殺之前，還於一八九〇年七月間在巴黎與羅特列克相聚了一兩天。

儘管這批年輕藝術家並不十分認同柯爾蒙的放縱政策，不過羅特列克卻跟隨柯爾蒙學了五年多的畫，因為他對自己的作品尚不具信心，而想要使繪畫的技巧更為完美。由於羅特列克善解人意，富同情心又活潑聰明，他很快即成為朋友之間的靈魂人物，沒有人視他為怪物或侏儒。不過，他行走相當困難，雖然借助一木製枴杖，由於枴杖又無金屬頭，使他經常滑倒，同時枴杖極易磨損，還得經常更換新的。他並不因他的身材而感到羞恥，有時

西勒蘭的青年魯迪　1883 年　油畫畫布　61×49cm　阿爾比土魯斯・羅特列克美術館藏

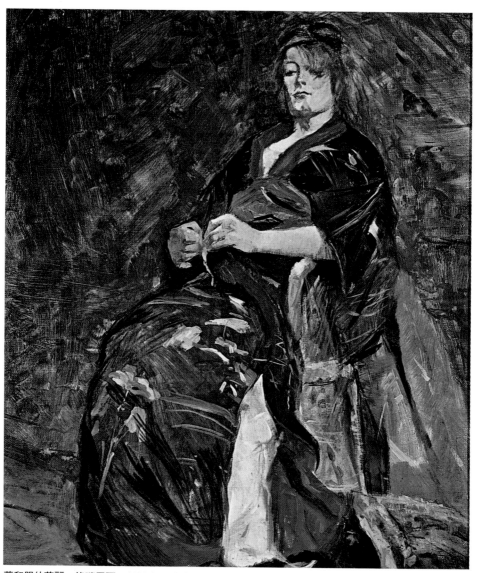

著和服的莉麗・格瑞尼爾　1888 年　油畫畫布　55.9×45.7cm　紐約私人收藏

亞里斯提德・布魯安　1893 年　水粉彩、油彩紙板　81.2×105cm　廣島美術館藏

甚至於以之做為開玩笑的話題。這個奇特又叫人著迷的青年人，
在朋友之間能呼風喚雨，私下卻是一名非常克己用功的好學生，
在一八八四年夏天之前，雖然他大部分的時間均消磨在蒙馬特
區，不過卻對當地的各種誘惑無動於衷。

與布魯安相互輝映，在蒙馬特漸露頭角

　　羅特列克在他二十一歲之前，仍與母親同住，他每晚均準時
回家。現在他逐漸已能適應柯爾蒙的教法，從他一八八二年至一
八八五年間作品的生動技法，顯示他已超越了普林斯托的技巧，
而融合了柯爾蒙的藝術風格，此時期他所畫帶陰暗色調的裸體人

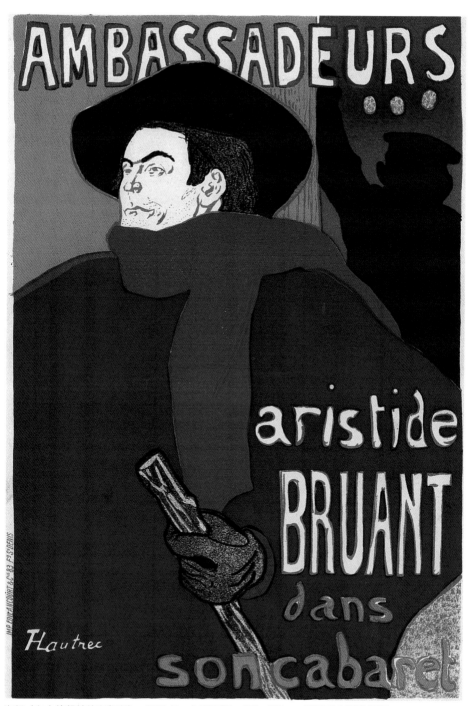

海報〈在大使餐館的布魯安〉　1892 年　色刷石版　150×100cm　巴黎國立圖書館藏

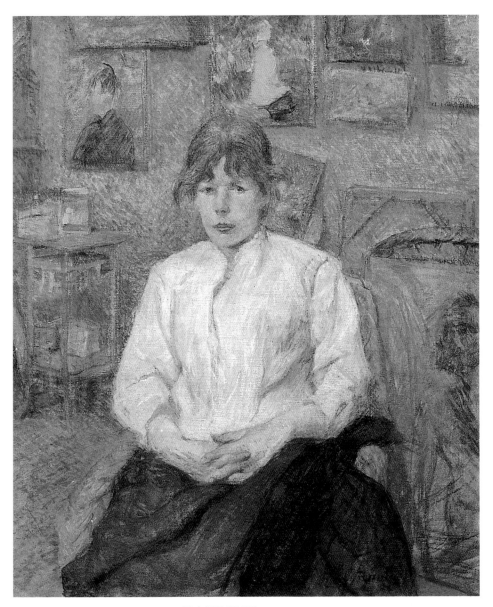

卡門坐像　1887 年　55.9×45.7cm　波士頓美術館藏

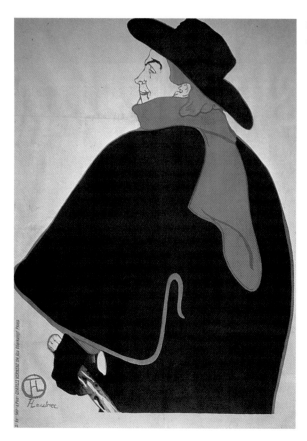

物與農夫的頭部肖像，均是以柯爾蒙精緻手法來描繪的。一八八
四年夏天羅特列克感到特別滿意，柯爾蒙邀請他加入一項重要的
裝飾畫設計案，之後還參與製作維克多·雨果 (Victor Hugo) 作品
精裝版的插圖工作，因而給了他極大的信心，這也是羅特列克第
一次獲得報酬的作品。有趣的是，他這次的成績使他更遠離了資
產階級的環境，一八八四年夏天在他母親前往馬羅梅後，他即與
朋友格瑞尼爾等人住進蒙馬特地區，此後二年他的生活領域大
開，品味也大增。

　　雷尼·格瑞尼爾與他年輕漂亮的妻子莉麗住在芳坦街十九
號，莉麗的美麗風迷了柯爾蒙畫室的所有學生，在她十六歲時就
已經開始為巴黎不少畫家擺姿勢，之後成為竇加 (Degas) 的模特

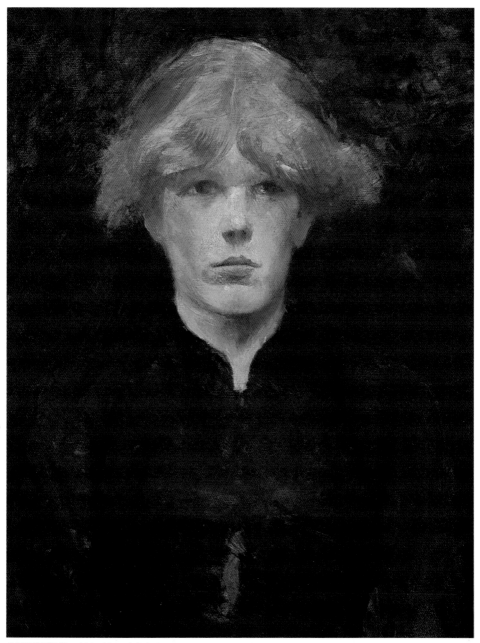

卡門正面肖像　1884 年　油畫畫布　51×41cm　美國威廉斯頓克拉克美術協會藏

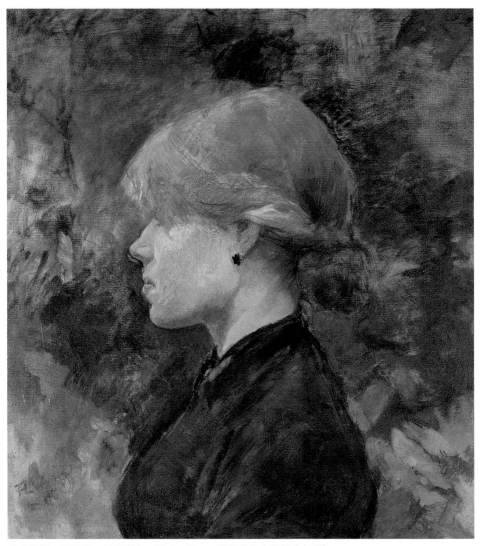

少女肖像　1884 年　油畫畫布　55.5×50cm　蘇黎世私人收藏（上圖）
紅髮的卡門　1885 年　油畫畫布　23.9×15cm　阿爾比土魯斯‧羅特列克美術館藏（右頁圖）

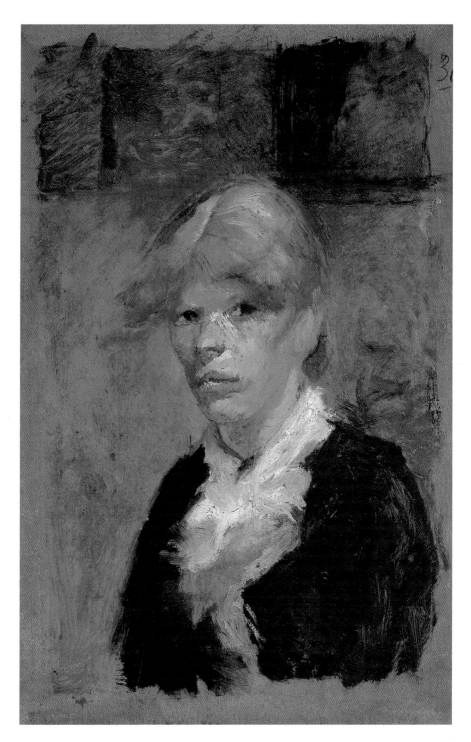

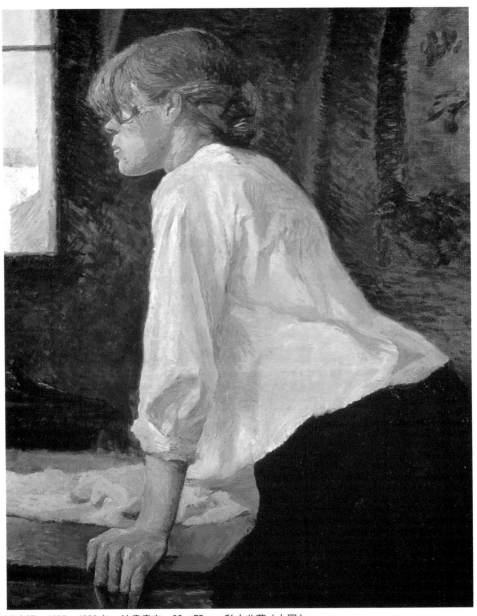

洗衣婦　1885〜1886 年　油畫畫布　93×75cm　私人收藏（上圖）
洗衣婦（局部）（右頁圖）

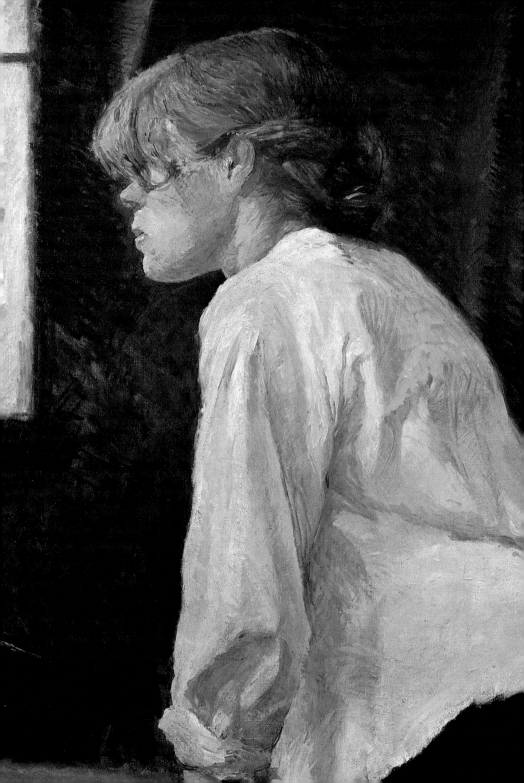

兒，二十一歲時即嫁給了年輕富有的格瑞尼爾，格瑞尼爾以後也愛上了繪畫，因而莉麗與他的好友羅特列克之間的友情，無疑地也與日俱增，羅特列克在一八八八年還爲莉麗畫了一幅著日本和服的畫像。

圖見 30 頁

在羅特列克進入蒙馬特區生活之初，結識了亞里斯提德‧布魯安(Aristide Bruant)，布魯安是一位略具名氣的歌星與作曲家，他比羅特列克年長十四歲，是一個非常有教養的人，他引導羅特列克認識週遭生活的真實世界。布魯安的藝術融合了坦率的口語與熾熱的感情，他的啤酒館「米爾里頓」，其風情混合了現實主義與幽默，真誠與靈巧，讓羅特列克陶醉不已，羅特列克在「米爾里頓」有時還會遇上蒙馬特的熱門民歌手，這與資產階級的喜好習性不同，酒館的門外則是各式各樣的妓女與皮條客。

布魯安邀請羅特列克爲他的歌曲繪製插圖；也同時建議把羅特列克的圖畫掛在「米爾里頓」酒館的牆上，並將他的素描作品印在「米爾里頓」的雜誌上，羅特列克二十一歲時即開始爲眾人所知。他在布魯安的歌曲插圖中，運用了遠比歌手本身更簡單而自然的風格，他所描繪的女人姿態是依照歌曲的主題來決定，至於標題則留給布魯安去選擇了。像布魯安一首《紅山》歌曲的插圖中，「紅玫瑰」卡門‧高汀 (Carmen Gaudin) 這名紅髮美女，就曾經是羅特列克等人的模特兒。

布魯安與羅特列克均具有追根究底探索真理的熱情，他們維持著坦誠的友誼，他們各自從作曲與繪畫中得到極大的樂趣，並相互輝映；布魯安的歌曲突顯了羅特列克作品的諷刺特質，而羅特列克所設計的海報則使布魯安的身影成爲不朽，一八九二年當布魯安成爲香榭里舍大道上知名咖啡音樂廳的紅牌歌星時，仍堅持要由羅特列克爲他繪製海報。

表達真摯心靈與生命中的美感

羅特列克仍非常勤奮不懈地兩頭忙，白天在柯爾蒙，晚上在

40

畫室裡：模特兒的姿勢　1885 年
油畫畫布　140×55cm
利魯市立美術館藏

艾密勒・貝拿德　1886 年　油畫畫布　54×45cm　倫敦泰德美術館藏

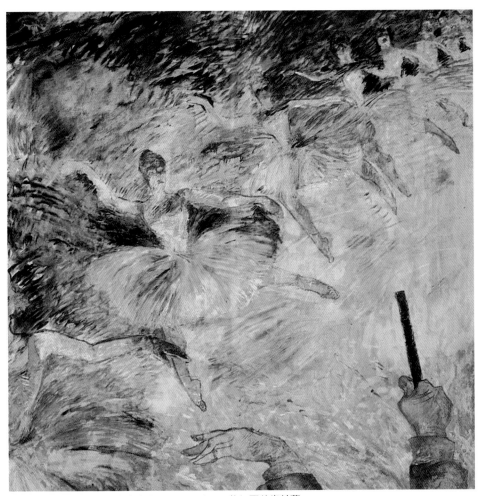

芭蕾舞舞台　1886 年　油畫畫布　150×150cm　芝加哥美術館藏

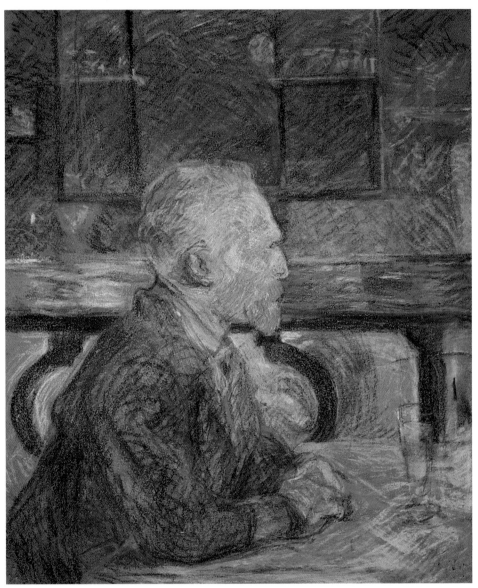

梵谷　1887年　粉彩紙板　57×46.5cm　阿姆斯特丹梵谷美術館藏

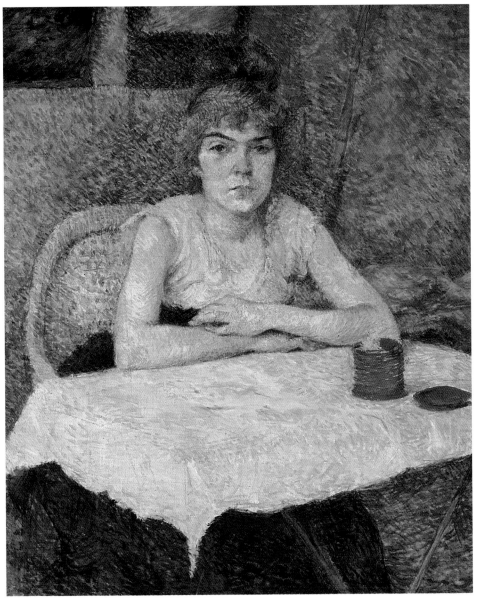

化粧粉　1887 年　油彩紙板　56×46cm　阿姆斯特丹梵谷美術館藏

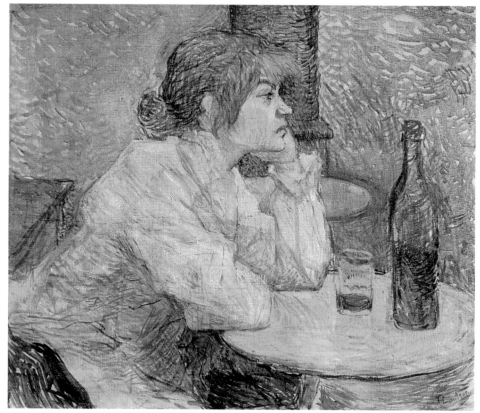

宿醉　1887～1888 年　油彩、蠟筆畫布　47.1×55.5cm　哈佛大學佛格美術館藏

「米爾里頓」，在這段時期畫室的氣氛有了新的改變，兩名生力軍在年輕的畫家中播下了革新的種子：一為艾密勒・貝拿德，他後來與高更在布里坦尼創立了岩洞橋 (Pont-Aven) 畫會；另一為蒙馬特瓦拉東畫廊主任的兄弟文生・梵谷，他非常堅持自己的藝術理念，經常因此與其他畫友發生爭執。羅特列克、貝拿德、梵谷等人，均坦承他們瞧不起參加沙龍展的藝術家，他們越來越仰慕在杜蘭・魯艾畫廊定期展覽的印象派畫家。

　　羅特列克與他的畫友被印象派的原創性所吸引，而莫內、竇加與雷諾瓦的世界更接近布魯安的藝術理念，這些藝術家是從街

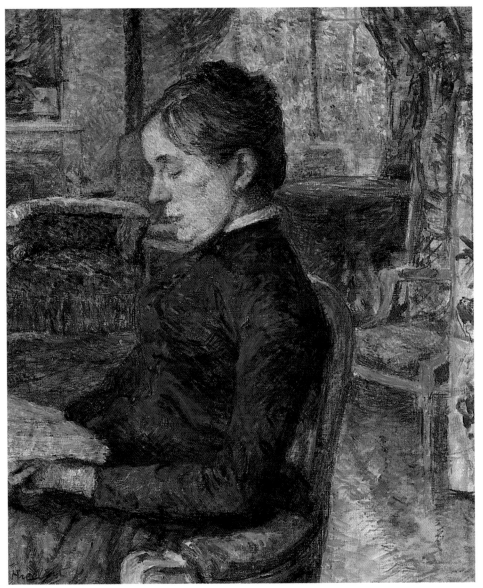

坐在馬羅梅起居間的雅德勒伯爵夫人　1887 年　54×45cm　阿爾比土魯斯・羅特列克美術館藏

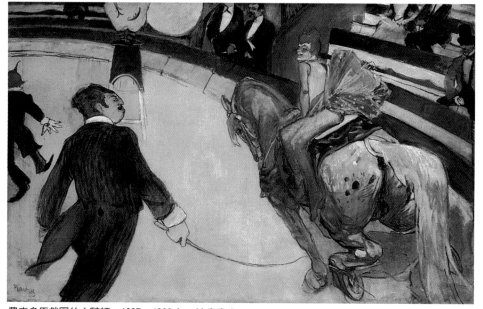

費南多馬戲團的女騎師　1887～1888 年　油畫畫布　103.2×161.3cm　芝加哥美術學會藏（上圖）
費南多馬戲團的女騎師（局部）（右頁圖）

頭、田野與海濱尋找他們的繪畫靈感，他們歌頌大自然、水、藍
天與裸體的美感，讚美馬與舞者的動感，就另一方面而言，做為
一名印象派畫家，即視描繪有如鳥兒歌唱，這也就是要傳達生命
原來所具有的美感。對羅特列克與梵谷而言，素描與繪畫乃是一
種溝通工具，他們藉此表露他們的愛以及對人類與自然的瞭解，
乃至於對友誼與感情的瞭解，在某些情況下，別的藝術家可能正
尋求較穩當的表現方法，而他們卻滿懷信心，勇往直前，他們的
藝術是直接而真摯地表達心靈。

　　就在這個時期，一名十八歲的窮女孩，走進了羅特列克的生
活之中，她的名字叫瑪利亞，與母親相依為命，她在兩年前曾生
了一個嬰兒，即是後來的畫家毛里斯・尤特里羅 (Maurice Utrillo)，
瑪利亞自己也喜歡大自然，經常對著樹林、天空、水與生物默想，
大自然中的造型，色彩與動感引發了她繪畫的熾烈慾望。儘管羅

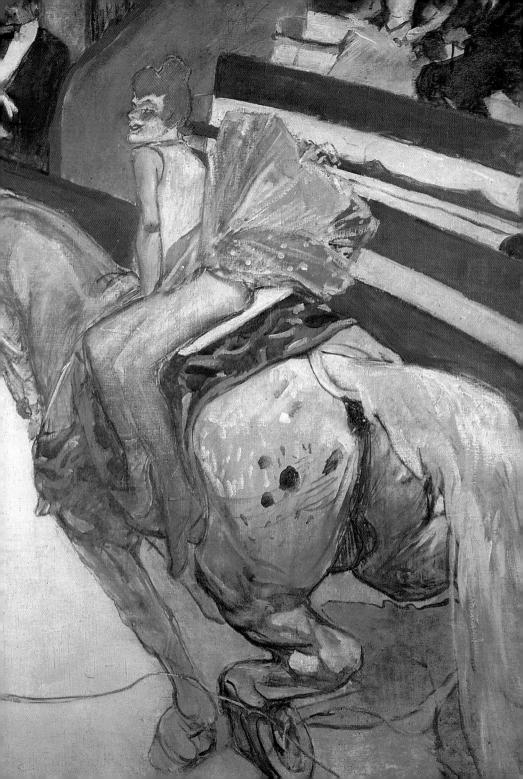

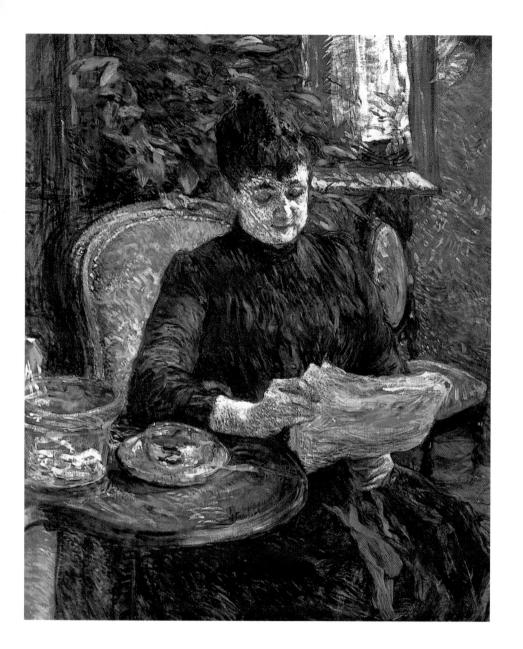

特列克與瑪利亞的生活背景全然迥異，不過兩人卻存在著某種奇
妙的類似性。瑪利亞在她三歲時，母親將她帶到巴黎來，小時候
她曾做過洗衣工，從小她就喜歡素描與旅行趕集，由於她天生麗
質，總算在馬戲班找到了一份騎馬與盪鞦韆的表演工作，她曾摔

酒吧　1887 年　55×42cm　私人收藏（上圖）
雅麗・吉貝爾夫人　1887 年　61×50cm　私人收藏（左頁圖）

煎餅磨坊舞者　1887 年
紙板　50.8×38.1cm
法國阿爾比美術館藏（左圖）

初領聖體之日　1888 年
油彩紙板　63×36cm
土魯斯奧古斯丁美術館藏
（右頁圖）

傷過好幾次。後來她變成了一名模特兒，為畫家維哲梅
(Wertheimer)、布維斯・德夏溫斯 (Puvis de Chavannes)、雷諾瓦以
及寶加等人擺過姿勢，不過第一個注意到這位後來改名為蘇珊・
瓦拉東 (Suzanne Valadon) 作品的人，還是年輕的羅特列克。

　　瑪利亞與羅特列克之間的交往有如一陣暴風雨，或許羅特列
克要的是一個戀愛對象，瑪利亞迷人卻性情不穩定，也比較自私
自利，羅特列克如果有好幾天看不到瑪利亞，就會變得憂慮而神
魂不定。某日他們之間爭執擴大，顯然是因為論及婚嫁之事而起，
瑪利亞違背了她當初的誓言，而羅特列克此刻滿臉蒼白而沉默無
言，獨自返回家中，此後即未再去找瑪利亞了，此事對羅特列克
的心靈打擊的確不小。

茱麗葉・瓦利
1888 年
34.8×19.5cm
阿爾比土魯斯・
羅特列克美術館
藏（左圖）

伊蓮娜　1889年
油彩紙板
75×50cm　德國
不來梅美術館藏
（右頁圖）

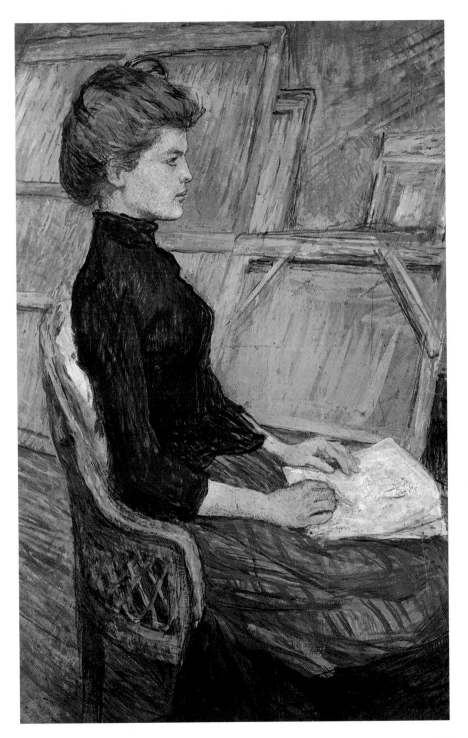

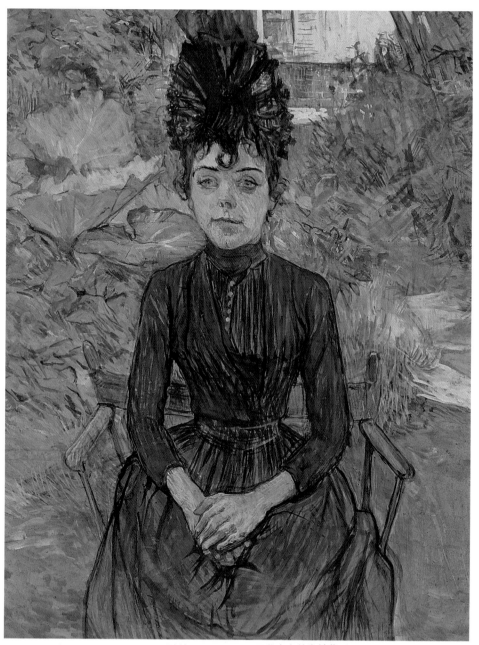

賈絲汀・第奧　1889～1890 年　油彩紙板　74×58cm　巴黎奧塞美術館藏

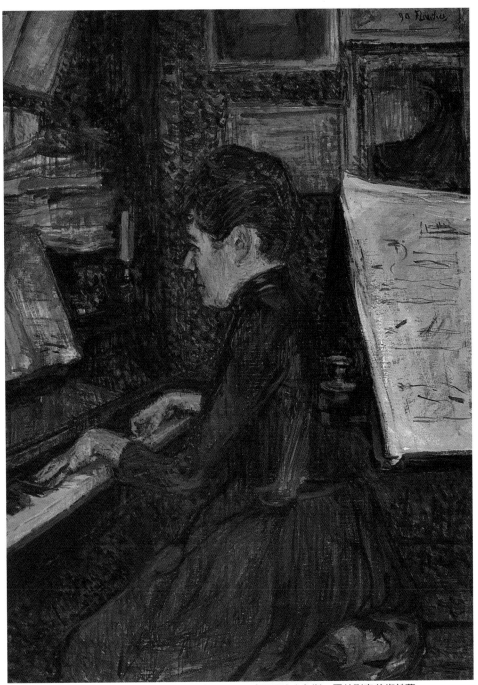

彈鋼琴的第奧小姐　1890 年　油彩紙板　68×48.5cm　阿爾比土魯斯・羅特列克美術館藏

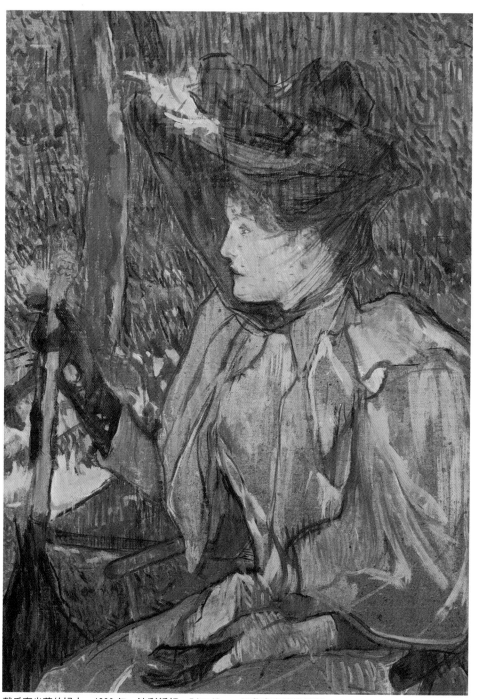

戴手套坐著的婦人　1890 年　油彩紙板　54×40cm　巴黎奧塞美術館藏

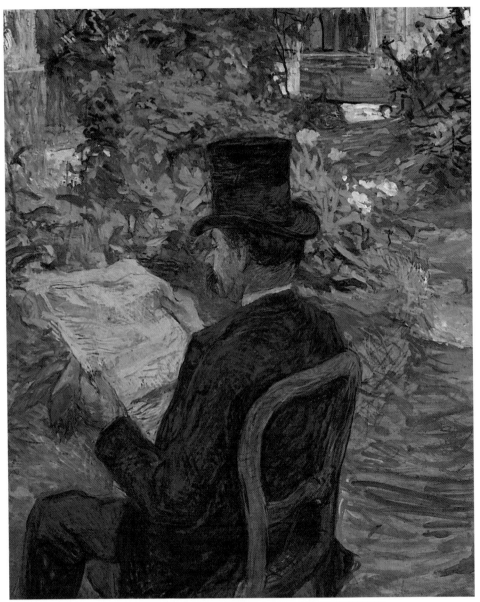

戴吉列・第奧　1890 年　油彩紙板　56×45cm　阿爾比土魯斯・羅特列克美術館藏

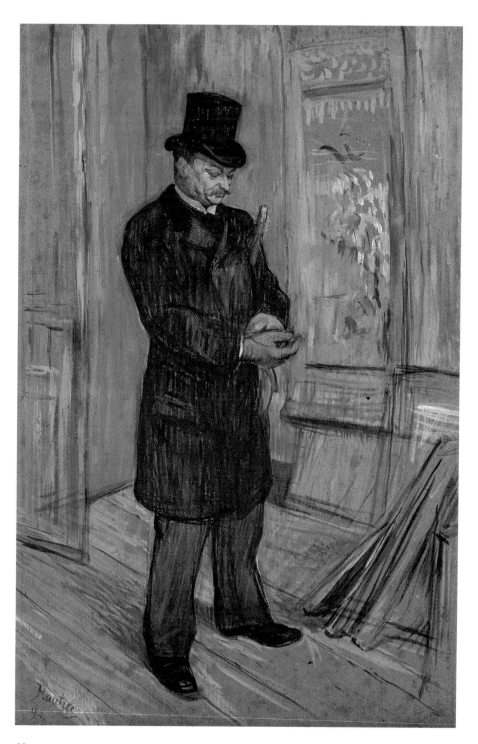

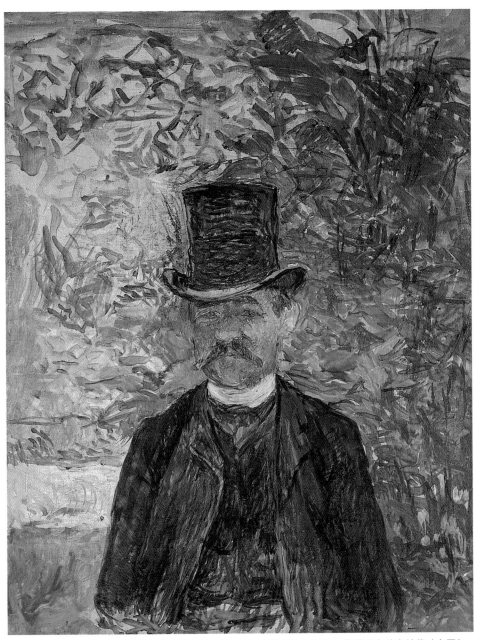

在歌劇院吹巴松管的戴吉列・第奧　1891 年　35×27cm　阿爾比土魯斯・羅特列克美術館藏（上圖）
亨利・蒲宇傑博士　1891 年　油彩紙板　78.7×50.5cm　匹茲堡卡內基美術館藏（左頁圖）

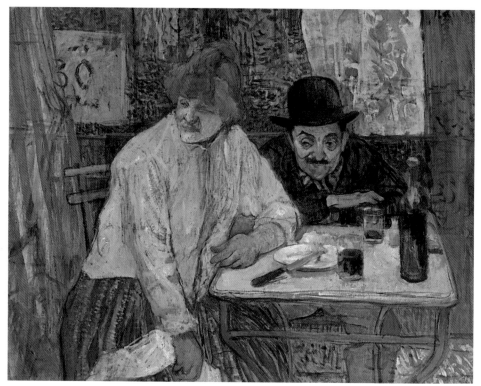

在女友住處　1891 年　水彩、水粉彩紙板　53.5×68cm　波士頓美術館藏

三、紅磨坊：

戴禮帽、持拐杖的社交圈中的小紳士

　　一八八九年七月十四日，在法國大革命巴斯底監獄摧毀的一百年之後，巴黎人熱烈地慶祝法國的國慶，直立在塞納河畔的艾菲爾鐵塔也在國際博覽會開幕這天竣工，為法國工業化帶來了繁榮的曙光。而蒙馬特區的輝煌年代，也自「紅磨坊」(Moulin Rouge)的開張而劃下里程碑，巴黎的各階層人士開始成群結隊地湧向該地，蒙馬特此時可以說征服了所有巴黎的人，從晚上十時到午夜，「紅磨坊」提供了非常巴黎式的表演，先生們可以在妻子的陪伴

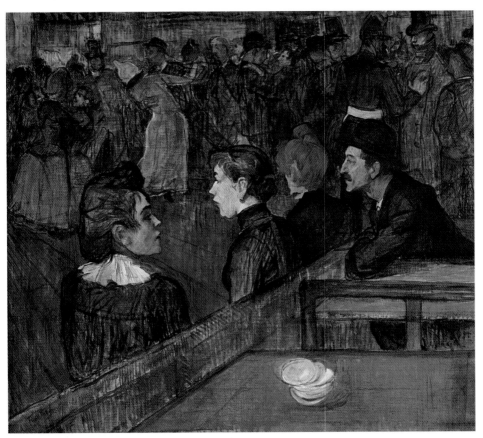

煎餅磨坊的舞池　1889 年　油畫畫布　88.5×101.3cm　芝加哥美術學會藏
紅磨坊舞蹈　1889～1890 年　油畫畫布　115×150cm　費城美術館藏（背頁圖）

之下，大膽觀賞節目。

　　觀眾在進入「紅磨坊」舞廳之前，會經過一條掛滿了繪畫、
海報及照片的長廊，人們所習慣的弦樂團交響音樂，也被一種馬
戲班式的管樂團音樂所替代，跟著是一排著長裙的舞者正踢著腿
展示她們赤裸的美腿，在中間休息時刻，觀眾隨興四處走動，到
處彌漫著煙與酒的芳香。另有一群花枝招展的女孩坐在小桌旁等
待客人請她們飲一杯酒，其他的女孩則漫步於舞廳與長廊之間，
「紅磨坊」的確是巴黎最大一處愛情集散地。在戶外的花園中，

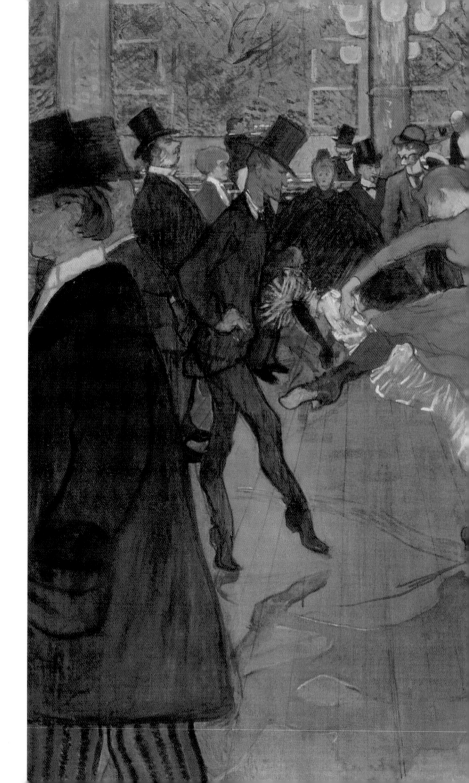

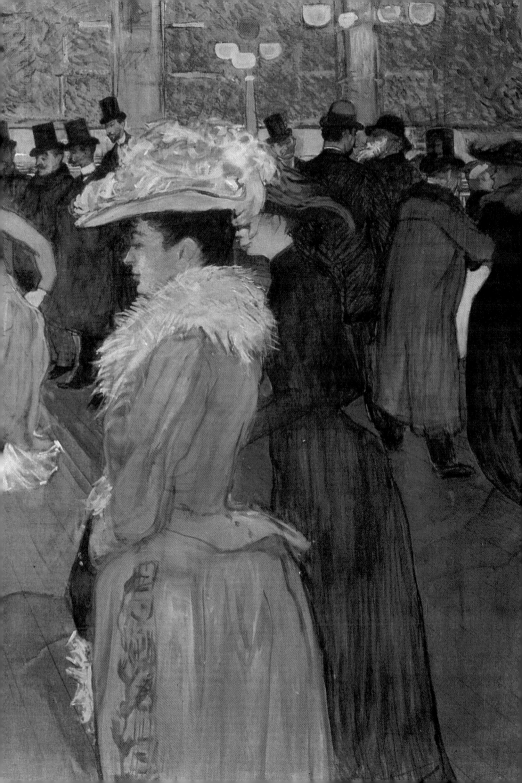

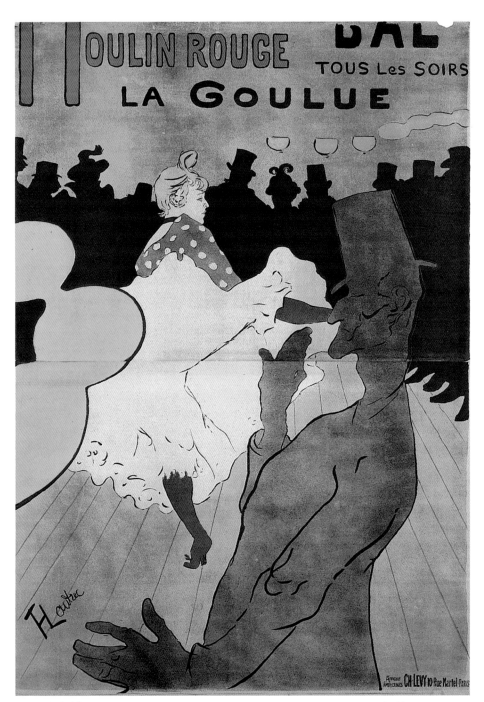

海報〈紅磨坊〉　1891 年　色刷石版　193×122cm　阿爾比土魯斯・羅特列克美術館藏

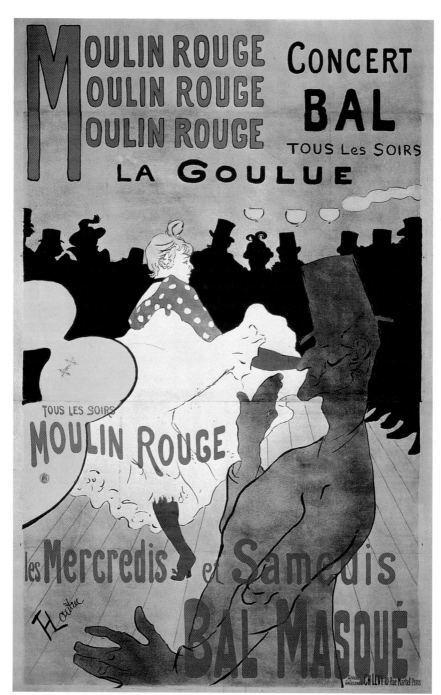

海報〈貪吃鬼在紅磨坊〉　1891 年　色刷石版　191×117cm　日本川崎市立美術館藏

也同樣有喧嚷的音樂舞蹈表演，特別是揚裙踢腿的法國康康舞。
不過最受人歡迎的仍然是有趣的小丑表演節目。

　　英國的威爾斯王子即後來的愛德華七世，也像許多富有的外
國觀光客一樣，經常定期造訪「紅磨坊」，其他的歐洲王孫貴族
訪客更是不在話下。無疑的，那也是許多年輕作家、作曲家以及
詩人常去聚會的好地方。「紅磨坊」音樂廳的主持人還每年定期
舉辦一次藝術化裝舞會，由年輕的畫家與美術學院學生組成，節
目有裸體模特兒的大膽遊行以及畫家們穿著奇形古怪的衣物，提
供了令人難以想像的驚人展示。

　　此時的羅特列克已二十五歲，他的模樣與其說是畫家，還不

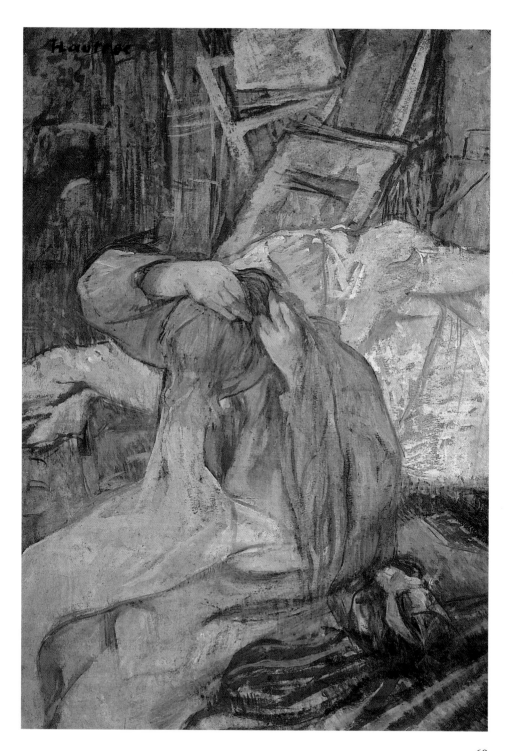

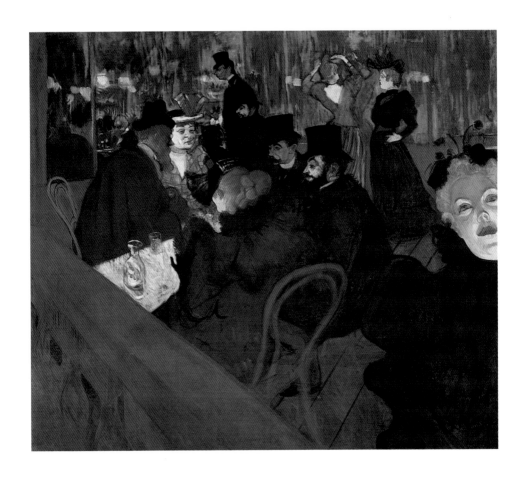

如稱更像一位小紳士，他總是帶著一支櫻桃木製手杖，穿黑白方格子的褲子，頭戴扁平的常禮帽；冬天則穿一件藍色外套並偶而在頸子上繫上一條綠色領帶，經常出現在他週圍的朋友是畫家安蓋廷、格瑞尼爾、高吉 (Gauzi)、溫茲 (Wenz)；攝影家保羅‧西斯考 (Paul Sescan) 以及對蒙馬特休閒場所老馬識途的香檳代理商毛里斯‧圭伯特 (Maurice Guibert)。他不時展出他的作品，偶爾也賣出一些畫，布魯安也繼續在「米爾里頓」的精選展中陳列他的畫作，他的作品還於一八八七年與一八八九年參加突羅斯城與布魯塞爾市的印象派畫展。

自一八八五年之後，他藉由雜誌的插圖而名傳四方，如今他

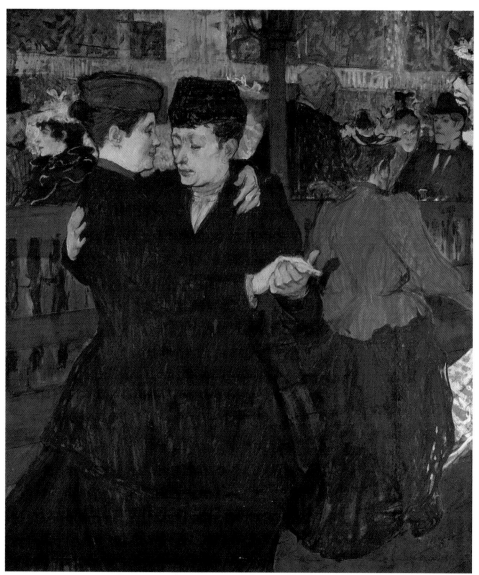

在紅磨坊跳華爾滋的兩個女人　1891～1892 年　油彩紙板　95×80cm　布拉格國立美術館藏（上圖）
紅磨坊一角　1892 年　油畫畫布　123×140.5cm　芝加哥美術學會藏（左頁圖）

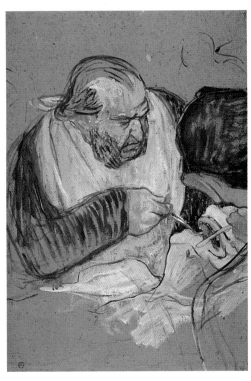

也鑽研起木刻畫來，為了配合機械製作過程，他必須簡化色彩並
精選線條造形，實際上羅特列克許多較成功的作品，均是在「米
爾里頓」雜誌為布魯安歌曲與詩詞主題而創作的黑白色圖像。在
從事報章雜誌插圖上，他與安蓋廷、格瑞尼爾、梵谷及艾密勒‧
貝拿德所不同的是，他的作品更接近現實生活與大眾，他樂意表
達他的歡悅之情，繪畫對他而言，不僅是藝術的目標，也是生活
的工具，他不只熱愛藝術也同時深愛他的身邊事物，為了成功地
傳達他的理念，他隨時都在探研新的表現方法，他渴望瞭解人們，
並沉醉於任何不尋常的自發性情景。

煎餅磨坊裡的貪吃鬼最能表現生命慾望

　　此外，羅特列克作品中的場景，還出現了羅多菲‧沙里士
(Rodolphe Salis) 的「黑貓」小酒館與「煎餅磨坊」，尤其是後者，

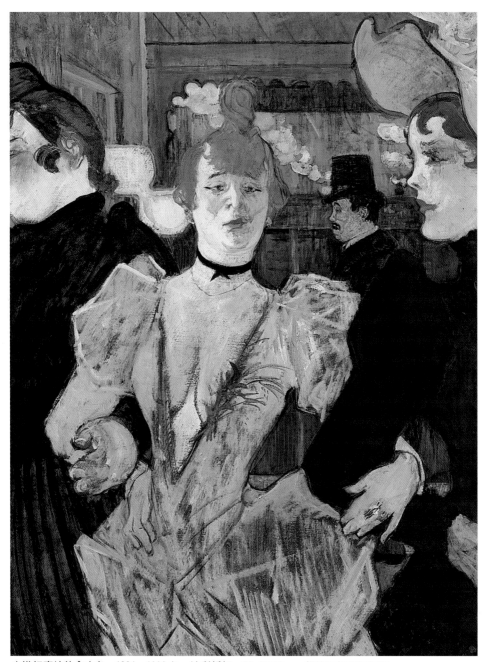

走進紅磨坊的貪吃鬼　1891～1892 年　油彩紙板　79.4×59cm　紐約現代美術館藏

它不似「紅磨坊」的風車只是當做裝飾道具，而本來就是真的風
車。「煎餅磨坊」能夠保存到今天，仍然要感謝雷諾瓦與羅特列
克的不朽作品，大約在一八三〇年該磨坊主人將它轉變爲舞廳，
由於其所烤焙的小餅乾特別有名而繼續被人沿用了下來，它周邊
的環境類似快樂的鄉村廣場，如今它也是巴黎惟一被保留下來的
露天舞廳。

　　羅特列克是在一八八五年與他的朋友首次造訪這家小舞廳，
每逢週日下午光臨這間舞廳的多半是工人、工藝家、店員以及由

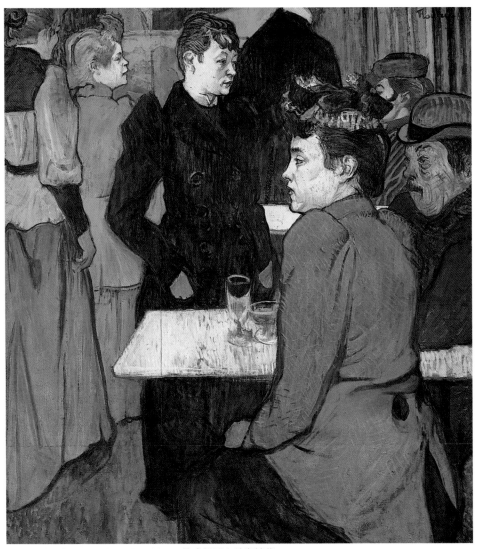

煎餅磨坊一角　1892 年　100×89cm　華盛頓國立美術館藏

　　母親伴隨的少女，入池跳舞的人完全隨自己高興，偶然還會出現
一些戀人求婚的場面。而羅特列克則非常喜歡它的鄉村可愛氣
息。不過據稱，夜晚光臨「煎餅磨坊」則潛藏著危險，附近街頭
光線昏暗而顯荒蕪，還得勞動警察把關於舞廳入口。羅特列克與
朋友每次來到這裏，總愛先在小花園中散散步，那是一處觀賞巴

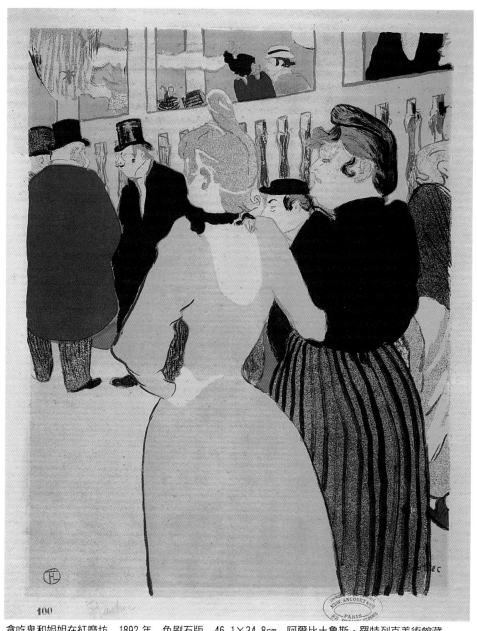

貪吃鬼和姐姐在紅磨坊　1892 年　色刷石版　46.1×34.8cm　阿爾比土魯斯・羅特列克美術館藏

貪吃鬼頭像（局部） 油彩紙板 40.6×30.5cm

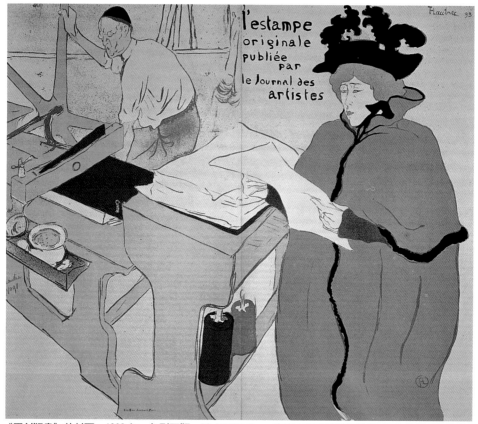

《原創版畫》的封面　1893 年　色刷石版　56.5×65.2cm　東京布里斯頓美術館藏

黎夜景的好位置，不過羅特列克還是對那裡正在喝酒跳舞的形形
色色男女更感興趣。

　　羅特列克最愛在這裡爲那些金髮美女作速寫，一名外號叫「貪
吃鬼」的露易絲・韋伯 (Louise Weber) 有時會自動坐到他這一桌
來，他第一次遇到她時，她才十六歲，剛離開費南多馬戲團。她
曾做過洗衣工，正像羅特列克一樣，她很早就嚮往快樂的物質生
活。露易絲・韋伯沒有任何引人之處，她對藝術也並不十分感興
趣。不過羅特列克卻喜歡即興地爲她作速寫，在他的眼中，她的
可貴之處就在於她的「貪吃」，這可以說是生命慾望的具體表現，

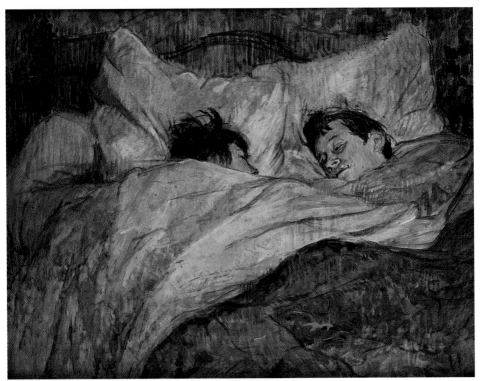

在床上　1892年　油彩紙板　64×59cm　巴黎奧塞美術館藏

她年輕並擁有所有上蒼所賜予的天賦本能。

為紅磨坊設計巨型海報，一夕間名聞巴黎

　　基於專業的使命感，羅特列克決定在蒙馬特設置自己的專門工作室，在他家族的財務支持下，他於一八八六年在多拉格街與考蘭柯街交口處租下一建築物的四樓，該房屋其他樓層住的也幾乎是他的朋友，頂樓是法蘭西・高吉 (François Gauzi)，地面的一層則是雷諾瓦與馬內的友人桑多梅尼 (Zandomeneghi)，桑多梅尼比羅特列克年長，社會經驗也較豐富，他的作品曾參加過印象派的展覽。據高吉稱，羅特列克的工作室在巴黎並不是最好的，同時室內也少不了雜亂與灰塵滿佈。他只讓女僕進來點火爐與局部

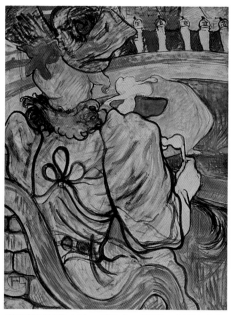 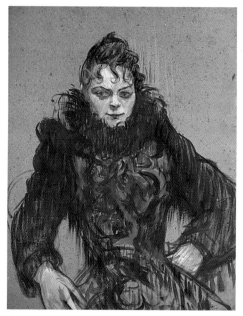

新馬戲團裡的女丑　1892年　油彩、水彩及木炭
59.5×40.5cm　費城美術館藏

披黑色圍巾的女人　1892年　52×41cm　巴黎奧塞
美術館藏

清理，並嚴格禁止她移動他所放置在畫室內的任何物品。

　　羅特列克在安頓好工作室之後，於一八八七年遷往芳坦街居
住，鄰居則是格瑞尼爾與保吉斯醫生，他們相處得非常和諧。羅
特列克希望過著完全自由的畫家生活，不論造訪布魯安、沙里士
或是吉德勒 (Zidler) 所經營的酒館，他均讓自己全然自在。儘管
他經常前往舞廳與咖啡音樂廳，但他每一年都會前往馬羅梅與他
母親同住數週，並勤於寫信向母親報告他所經歷過的所有大小事
情。

　　羅特列克經常要求他所仰慕的畫家給予他忠言，尤其非常重
視竇加的意見。他同時也關心鄰居桑多梅尼與拉發艾里 (Rafaeli)
的作品。羅特列克從桑多梅尼與竇加那裡學到，如何在畫布邊緣
將人物的一部分割開來，以創造出延伸場景的視覺效果，他並從
拉發艾里學到一種技法，用灰色的背景做為補色，不過他最鍾意

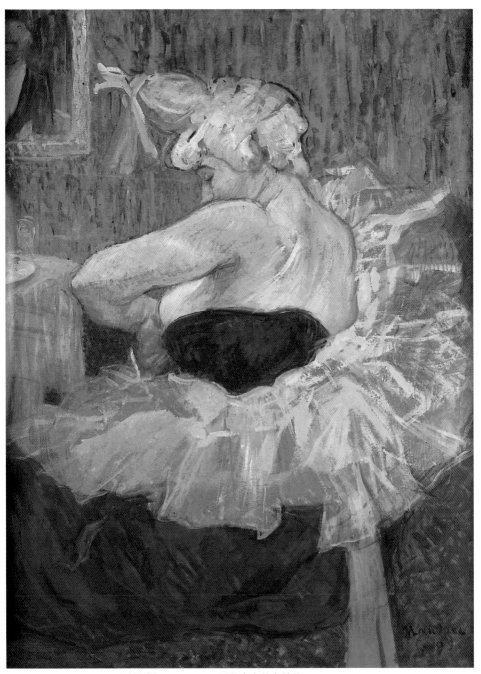

女丑查雨高　1895 年　油彩厚紙　64×49cm　巴黎奧塞美術館藏

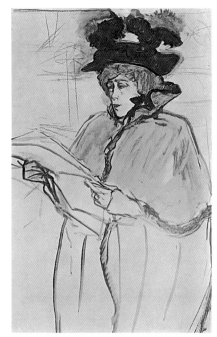

的還是竇加的技法。羅特列克的舞廳場景系列作品，特別是〈紅磨坊舞蹈〉最具代表性，他作品在主題上有了新的出發；在圖畫的結構空間裡也引進了不少人物；在對比色彩的選擇上，也較他早期的作品更爲生動而突出。

圖見64頁

在持續兩年的成功經營之後，「紅磨坊」開始面臨困難的局面，上門的顧客日漸減少，吉德勒與奧勒 (Oller) 擬尋求新的刺激以恢復顧客的興趣，並準備從其他地方找尋一些較受大家歡迎的藝人：如「新馬戲團」的女小丑「查雨高」、「杏仁餅」，外號叫「麥寧炸藥」的珍妮‧雅芙麗與「露易絲‧韋伯」等藝人，以及「艾麗賽‧蒙馬特」的知名四人組舞蹈團等前來助陣。他們還委請羅特列克爲「紅磨坊」的重新開張，設計了一幅巨型海報，張貼於巴黎的大街小巷，群眾再度成群結隊地湧入「紅磨坊」觀賞新節目。一夜之間讓羅特列克與「貪吃鬼」名傳整個巴黎。

走進紅磨坊的珍妮·
雅芙麗　1892 年
油彩、粉彩及水彩
紙板
102×55.1cm　倫敦
科爾特協會美術館藏
（右圖）

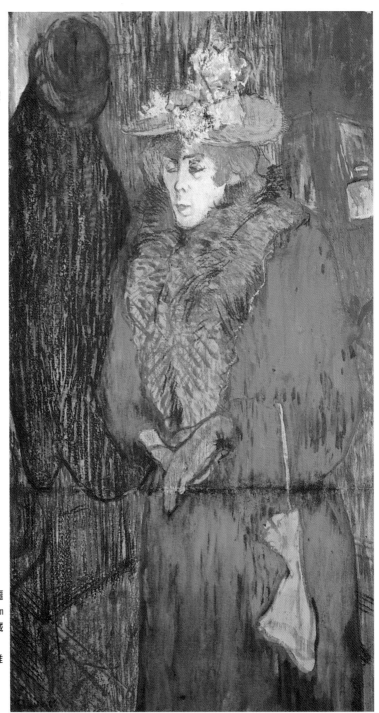

跳舞的珍妮·雅芙麗
紙板　83.8×63.5cm
法國阿爾比美術館藏
（左頁左圖）
版畫習作〈珍妮·雅
芙麗〉　紙板
78.7×50.8cm
（左頁右圖）

四、咖啡音樂廳：

羅特列克較注意有才華的女藝人

　　羅特列克似希臘神話般仰慕他的神與英雄人物，他經過長期的觀察將人類特殊的才華與感情突顯出來，身爲貴族的他不願因襲任何既有的制度，而要創出自己的眾神山。「貪吃鬼」在羅特列克的海報出現之前已稍具名氣，但是珍妮‧雅芙麗卻是在他的海報出現之後才成名的，甚至還有人雖經羅特列克的熱心協助，也未能獲得巴黎報章的青睞。正像古希臘的女神一樣，他畫中的偶像，在她們的私人生活與她們顯赫的名氣之間，存在極大的矛盾。在羅特列克的個人「神話」中，咖啡音樂廳提供了他極好的場景，當時這類音樂廳相當普及，巴黎任何地區均找得到，而其費用低廉，它在人們心目中的地位正像今天的電影院一般，所不同的是廳內光線並不昏暗，而觀眾的行爲舉止也與銀幕前的觀眾顯然不同，客人可以喝飲料、吃東西或加入合唱團的歌聲，燈光的變化給音樂廳帶來了生動的氣氛，有時表演者的身影面孔經腳下燈光的照射，變形得讓人已認不出來。

　　而羅特列克與其說他對歌聲感興趣，還不如說他較關心這些表演的藝人，他喜歡走訪「巴黎花園」、「國賓」、「巴黎女人」、「安樂窩」、「伊登音樂廳」、「史卡拉」、「艾多拉多」等酒館，去觀賞這些女英雄最初入道時的模樣，而他最鍾意的音樂廳是：「蟬」、「黑球」、「頹廢者」以及「日本沙發床」，他曾於一八九二年爲「日本沙發床」設計過海報，這些設立在蒙馬特區或周邊的休閒場所，均是羅特列克與他朋友最常光顧的聚會之地。

　　羅特列克所描繪的對象，多半是能引起他興趣的或受他仰慕的，自一八八五年之後，他對娛樂世界的生活開始注意，他認識了在劇院與音樂廳表演的大部份明星，不過他還是對音樂廳裡具有才華的女藝人比較感興趣，而不大理會那些有名氣的女演員。

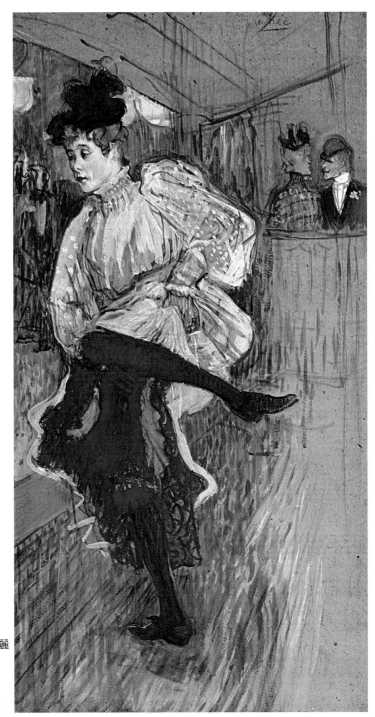

跳舞的珍妮・雅芙麗
1892 年
油彩紙板
85.5×45cm
巴黎奧塞美術館藏

珍妮‧雅芙麗很少唱歌,她大部分的表演時間均在默默舞蹈,羅特列克第一次看到她時,她還是「紅磨坊」的小舞女,她與「貪吃鬼」有許多不相同的地方,她被人形容成虛無飄渺的女孩,她纖瘦,有一對迷人的眼睛與蒼白的面容,她舞蹈時,舞步熱情奔放,她的態度從不粗暴激烈,而是溫柔保守。自一八九〇年後,她與羅特列克發展出親密的友情,羅特列克經常與朋友捧她的場:有人為她寫詩,有人專文介紹她的舞藝。羅特列克晚上時常與她泡在一起,她也對他的作品顯露極高的興趣,並經常為他擺姿勢,進而走入了他的畫作、版畫與畫報中。他們之間的默契很好,常常一起光顧劇院與咖啡音樂廳,也時常在畫室中聚首。珍妮‧雅芙麗自稱,她有許多情人,但卻只有一位專屬畫家,她的名氣完全是羅特列克賜予她的。

對羅特列克而言,咖啡音樂廳可以說是他生活的背景,他作品的題材以及他的群眾根源,尤其是這段時期,他大部分的作品均以咖啡音樂廳為中心,他許多最有名而美麗的圖畫,事實上都是為咖啡音樂廳的藝人所製作的版畫與海報,今天許多人在美術館很容易就可見到他的畫作與素描,卻往往忽略了他那些潛藏在圖書館內的畫報與版畫,他許多知名的作品,如今均已被製成複製品,不過在一八九〇年代,也只有少數的幾個朋友才能在他的畫室中見到這些作品。

他心目中的偶像個個純真自然

伊維特‧吉兒貝 (Yvette Guilbert) 可以說是誘惑的化身,她出身於中產階級家庭,父親是一名賭鬼,母親則努力賺錢養家,伊維特在十五歲時即成為服裝模特兒,以後成為春日百貨店的銷售員,吉德勒發現了她的才華並雇用她當女騎師,不過她卻喜歡做演員,花了兩年的時間旅遊各省,最後在一八九〇年多被邀加入「日本沙發床」與「紅磨坊」的駐唱陣容,此後,羅特列克開始注意起她,並為她畫了一些素描。無疑地,羅特列克總會在圖

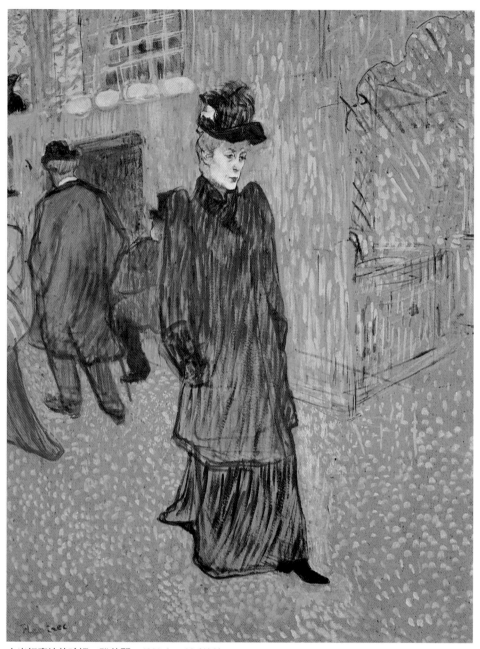

走出紅磨坊的珍妮·雅芙麗　1892 年　油彩紙板　63×42cm　美國哈特福特私人收藏

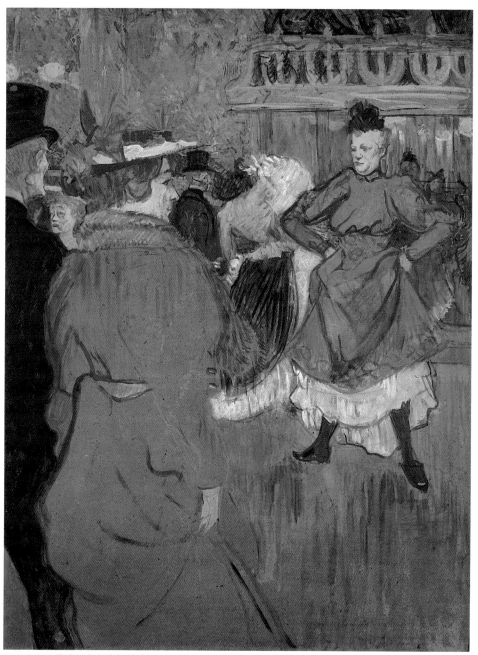

紅磨坊中預備跳四人方塊舞的珍妮・雅芙麗　1892 年　油彩紙板　80×61cm　華盛頓國立美術館藏

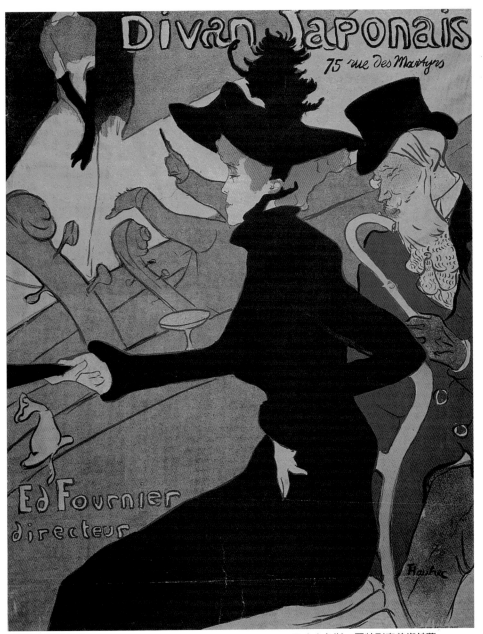

海報〈日本沙發床〉　1893 年　色刷石版　78.8×59.5cm　阿爾比土魯斯・羅特列克美術館藏

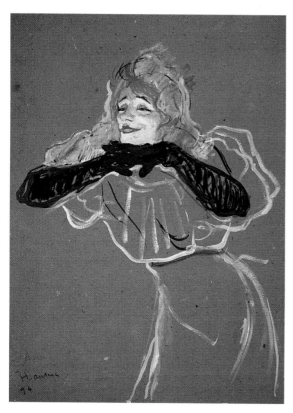

唱「Linger, Longer, Loo」的伊維特
・吉兒貝　1894 年　油彩紙板
莫斯科普希金美術館藏（左圖）

路易・巴斯克肖像　1893 年
油彩紙板　81×54cm
阿爾比土魯克・羅特列克美術館藏
（右頁圖）

畫中顯露一些他心中的感受，每次與伊維特相會時，他都帶著仰
慕感動的心。

　　至於梅・貝佛特 (May Belfort) 又有什麼吸引羅特列克的地
方？她有一點小孩子氣，穿著像個小嬰兒，卷髮垂肩，有時還在
手臂中擁著一隻黑貓，羅特列克是一八九五年在「頹廢者」第一
次遇上她，他當時正前往該處找珍妮・雅芙麗，「頹廢者」是那
時蒙馬特最漂亮的咖啡音樂廳之一。梅・貝佛特是一名愛爾蘭女
孩，擅長英國民謠與黑人靈歌，在倫敦並不為人所注意，但是在
巴黎她這種英國特色卻具有某種異國情調。羅特列克曾以最好的
技法為她製作肖像海報，卻仍然未能贏得觀眾的心，她在「小賭
城」演出沒有多久，即自巴黎的舞台消失。

　　梅・米爾頓 (May Milton) 之吸引羅特列克，主要是因為她有
一頭迷人的紅髮，同時她又是珍妮・雅芙麗的知友，她倆曾參與

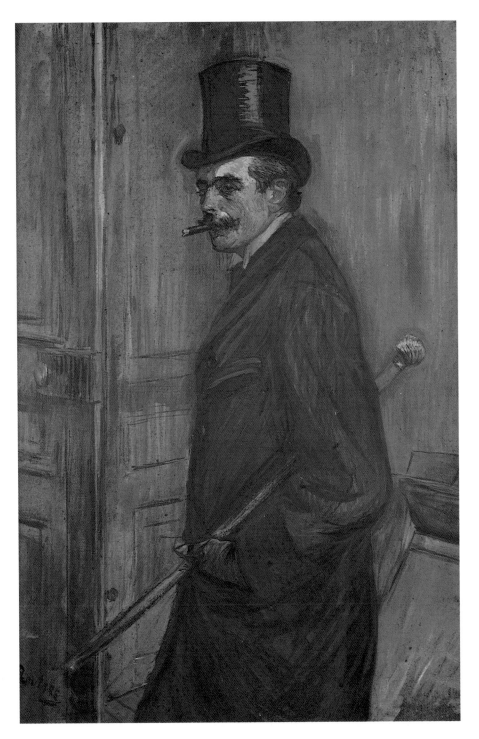

91

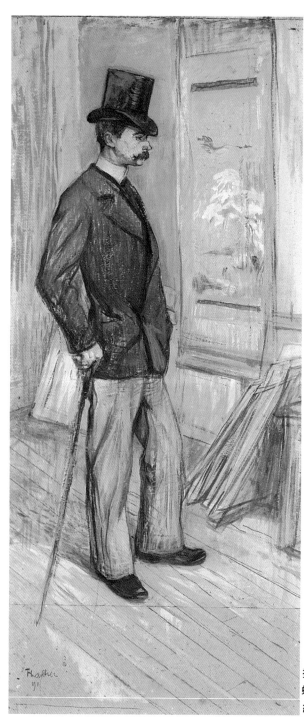

攝影師保羅・塞斯柯　1891 年
蠟筆、鉛筆、原紙　82.5×35.5cm
紐約布魯塞爾美術館藏

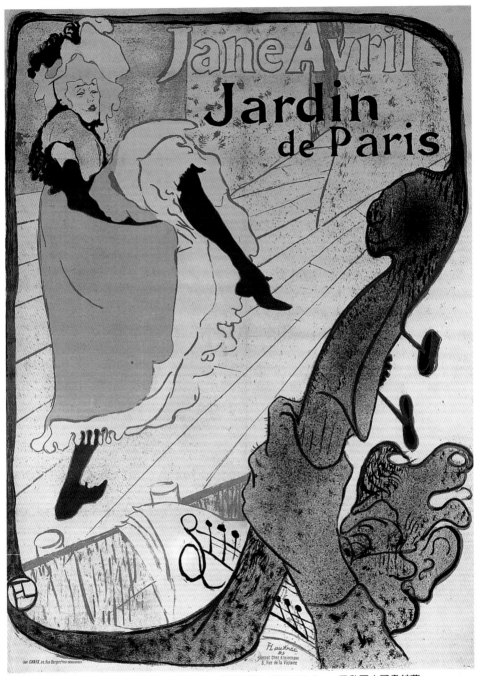

海報〈巴黎花園的珍妮・雅芙麗〉　1893 年　色刷石版　124×91.5cm　巴黎國立圖書館藏

一個英國舞蹈班的演出，兩人均不多言卻交情不錯，珍妮每一次
均要梅·米爾頓一起去赴宴，因而與羅特列克認識，他曾為她畫
過兩幅畫像，雖然有羅特列克的海報及珍妮·雅芙麗的支持，梅
也只是在芳坦街的一個小舞台出現了一個多天，其後下落均無可
考。

　　樂娃·福勒 (Loie Fuller) 是一名美國來的藝人，她打破了傳
統的舞蹈觀念，她可以在原地不動，而借助兩支長棍讓她那透明
的舞袍在舞台上飛舞，同時舞台上的彩色燈光，被她舞得如進
入夢幻世界一般，當時的電燈尚不似今天這般普及，巴黎人因而

站在歌劇院走廊的塔
皮西勒蘭醫生
1893～1894 年
油畫畫布
110×56cm　阿爾比土
魯斯・羅特列克美術
館藏（右圖）

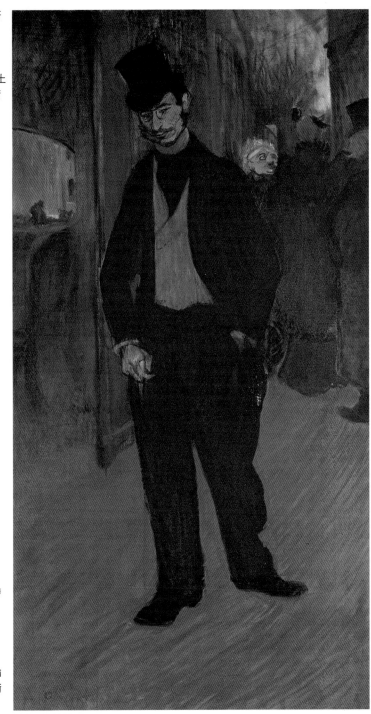

伊維特・吉兒貝
1894 年　186×93cm
阿爾比土魯斯・羅特
列克美術館藏
（左頁左圖）
伊維特・吉兒貝
色刷石版
40.6×22.9cm　扶輪
國際普洛維登斯美術
館藏（左頁右圖）

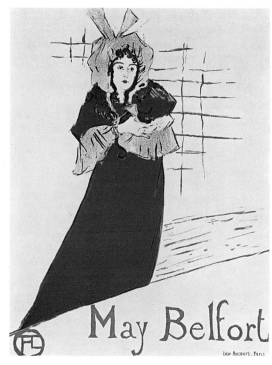

對此舞印象深刻並將之稱為「蛇舞」、「火舞」及「蝴蝶舞」。
羅特列克也陶醉在此種具動感的色彩景象中,他也企圖以版畫的
過程來描繪之,他除了在版畫中加上了水彩,還在畫面上撒了一
些金粉,以增加其效果。

　　羅特列克的大部分偶像,均享受過短暫的輝煌生涯,羅特列
克對人的瞭解,主要是根據真實與一致的美德,他不喜歡虛偽裝
模作樣,尤其在他判斷藝術作品時,他只問人們是否誠實地對待
他的生活,如果違背了此種原則,即使再謙虛,其所擁有的光輝
也難以持續下去。咖啡音樂廳的女英雄們,當她們為成功所腐化
而喪失了她們的天生本性時,即會讓羅特列克不再感到興趣了,
珍妮‧雅芙麗能具體展現出羅特列克所認為的理想特質,主要就
是因為她從來就不擺架子,始終能保持她的自然本性。

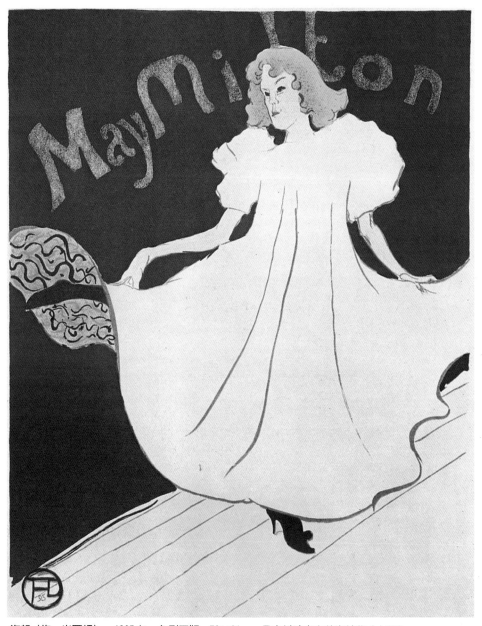

海報〈梅・米爾頓〉　1895 年　色刷石版　79×61cm　日本川崎市立美術館藏（上圖）
在頹廢者餐館登台獻藝的梅・貝佛特　78.7×58.4cm（左頁左圖）
海報習作〈梅・貝佛特〉　78.7×58.4cm（左頁右圖）

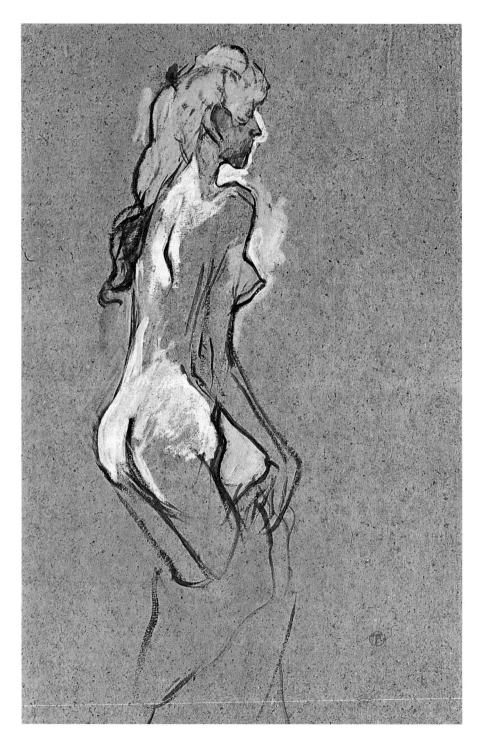

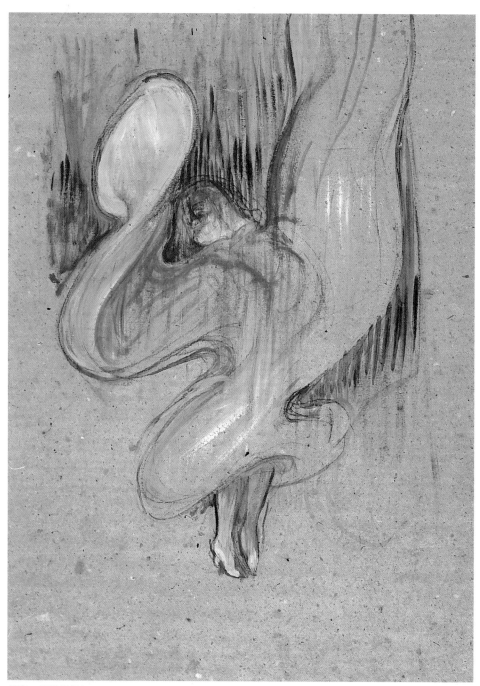

樂娃・福勒的蛇舞　1893 年　63.2×45.3cm　阿爾比土魯斯・羅特列克美術館藏（上圖）
無題　油彩紙板　58.4×38.1cm　法國阿爾比美術館藏（左頁圖）

樂娃・福勒　1893 年　色刷石版　36.8×26.8cm　巴黎國立圖書館藏（左圖）
樂娃・福勒　1893 年　色刷石版　36.8×26.8cm　巴黎國立圖書館藏（右圖）

五、她們

他的妓院題材從無下流的含意

　　羅特列克有時會消失數天，每一個人都想知道他變成了何等模樣，在多拉格街他的工作室也沒有他的消息，這個謎題最後總算解開了，原來羅特列克離開家，前往賈伯街與安保吉街的妓院去了，他不僅在那裡畫畫，還相當隨遇而安地住了好幾天。正像梵谷一樣，這可能不只是出於他的雄性需要，也是爲了滿足他的感情宣洩，妓院中的女人是社會中最委曲求全的人，她們被人當成只不過是一批待價而沽的貨品，不過羅特列克卻將她們當做愛人看待。

　　羅特列克每一次的「失蹤」均經過謹慎的計畫，他準備好背

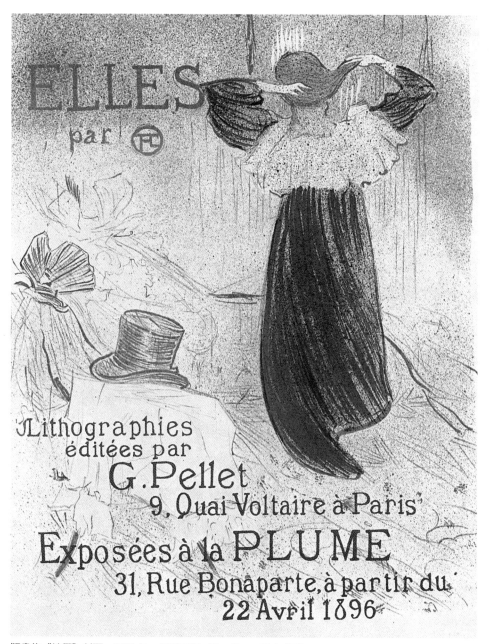

版畫集《她們》封面　1896 年　色刷石版　53×40cm　私人收藏

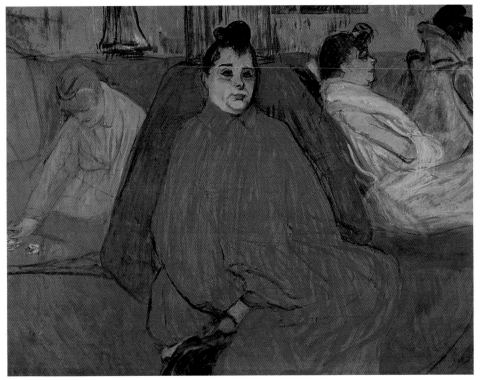

會客室中的沙發　1893～1894 年　油彩、粉彩紙板　60×80㎝　巴西聖保羅美術館藏（上圖）
〈在會客室〉習作——沙龍　油畫畫布　58.4×40.6㎝（右頁圖）

包，偶爾也會有一名知友伴同他一起前往，像毛里斯・圭伯特與
劇作家羅曼・庫魯斯（Romain Coolus）均曾是他此類造訪的伴友。
通常他們會叫一輛馬車載他們離開蒙馬特，到數百碼以外的麗奇
紐街，在到達目的地時，羅特列克會先安頓自己如同他正在接受
溫泉治療，或是避休於修道院中一般。有一回他巧遇衣著講究的
朋友，被問到如何能在此等地方住得下來，羅特列克卻一笑置之，
反而認為可以藉此機會觀察一下，人們在拋棄傳統行為模式面具
之後的人性反應。

　　在羅特列克以妓院為主題的作品中，從無下流或不道德的含
意，他以一種有效而坦誠的態度描繪此類題材，正像他畫賽馬與

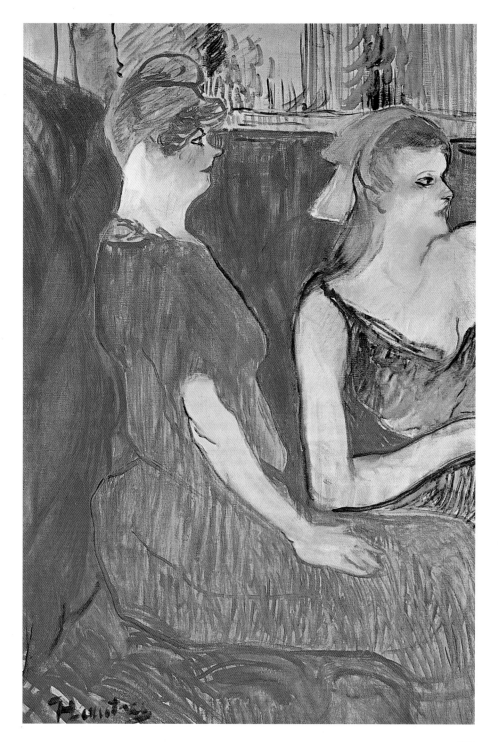

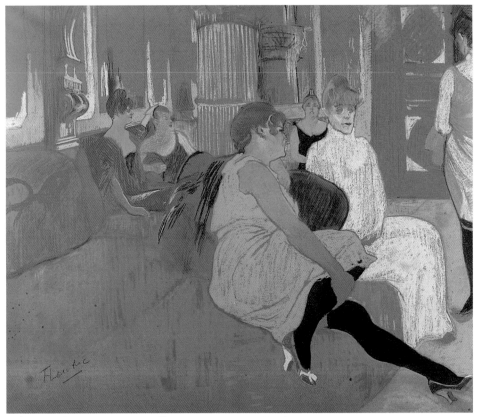

在磨坊街的會客室　1894 年　粉彩　110×132cm　阿爾比土魯斯・羅特列克美術館藏

馬戲班特技表演一般，即使人們只接受表面的景象而忽略了面具之下的真實個性，他也並不灰心。一八九三年至一八九四年這段時期，是羅特列克花在妓院最多的時間，不過這也代表著他作品最多樣化又最成功的時期。

　　在一八九一年他爲「紅磨坊」設計大海報之前，他的素描多被印在書中及雜誌上，經過二年版畫新技法的學習體驗，除每年約畫了五十幅畫之外，他製作了不少版畫作品。在這些不同的藝術領域中，他畫過女士的肖像、歌劇院的舞會場景、馬戲團與劇院的景象，插圖與海報更是不計其數，很少有藝術家能像他那樣

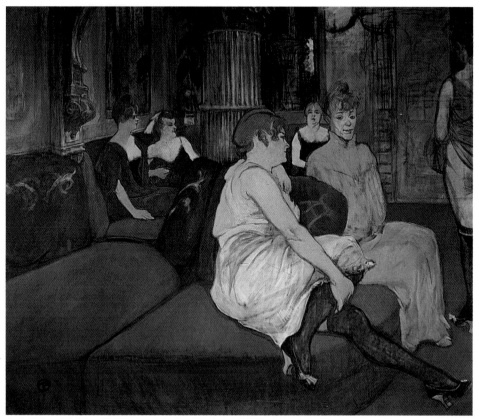

在會客室　1894 年　油畫畫布　111.5×132.5cm　阿爾比土魯斯·羅特列克美術館藏

同時進行如此多樣化的活動。

墮落的女人也有人性的一面

　　羅特列克造訪妓院，不時地還會在那裡住上幾天，這並不是出於他突發奇想的決定，他希望能全然投入去探究妓院的生活，而不是只做為一名觀光客，他熱切地想要傳達真正的藝術。他也像高更及梵谷一樣，致力對陌生環境的真實本質進行深入瞭解，不過他卻不似高更那樣逃離巴黎的中產階級，而到布里坦尼、馬提尼格或是大溪地鄉下，去過落後開化較原始的生活；他也不像

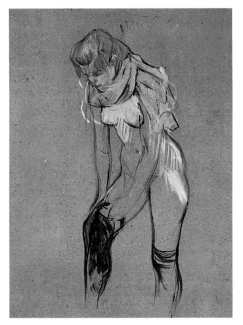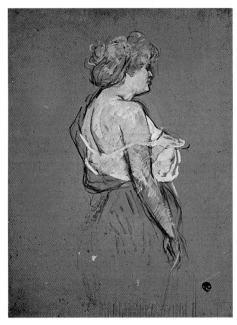

穿襪子的女人　1894 年　油彩紙板　61.5×44.5cm　阿爾比土魯斯・羅特列克美術館藏（左圖）
露西・貝蘭傑　1895～1896 年　油彩紙板　80.7×60cm　阿爾比土魯斯・羅特列克美術館藏（右圖）

梵谷那樣自北方的濕冷地方，轉往南方的陽光地帶。他的藝術探
索只限定在他所熟悉的地方，表面上，羅特列克的生活似乎沒有
什麼規律，然而事實上，他的生活有本質上的邏輯範疇可尋，其
所依循的過程可說是相似的，一年復一年，不論是從柯爾蒙畫室
到布魯安的酒館；從波依斯・保羅尼的賽馬到蒙馬特的咖啡音樂
廳；從著舞裝的模特兒到「紅磨坊」的妓女；從歌星舞女到劇院
包廂；他均有意或本能地致力追尋規律而明確的方向，並以自己
深刻的感受與瞭解，去表達他那個時代人物的真實形象。

　　正如哥雅（Goya）在他「戰爭慘禍」系列作品中，所稱的「我
目睹了這些景象」，這也可以套用在羅特列克的所有作品中，因
此，他在描繪所生長過的大時代時，又如何能逃避得了一些妓院
生活的題材，在路易十六王朝崩潰之後的中產階級生活中，無疑

《她們》梳頭髮的女人　1896 年　色刷石版
52.4×40.3cm　日本富山縣近代美術館藏（右圖）

《她們》床上的女人，側面——剛起身
1896 年　色刷石版　40.4×52cm
日本富山縣近代美術館藏（下圖）

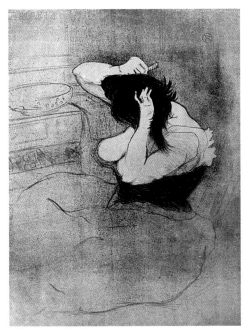

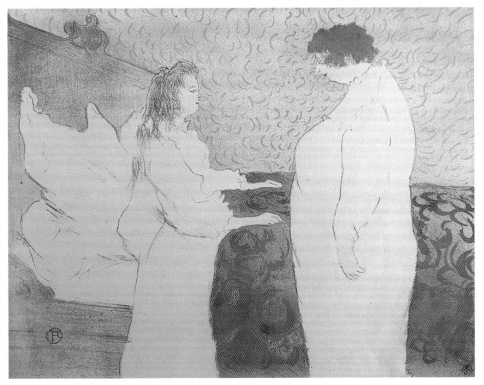

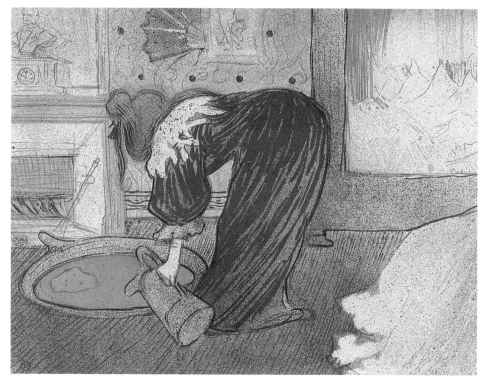

浴池邊的女人　1896 年　40×52.5cm　巴黎國立美術館藏

地妓院扮演了極重要的部分，如果人們以二十世紀的標準來判斷十九世紀的生活，那將會產生誤解的。在路易十四統治時代，磨坊街與安保吉街等地區被人認爲是巴黎的化外之地，此後該地區的妓院逐年增加，貴族出身又有文化教養的人士精通藝術，知道如何去過雅緻的生活，然而大多數的中產階級社會，卻彌漫著閒散與雜亂，那正象徵著自由與異國情調，即使得不到實質的滿足，也可尋得一絲逃避到異域世界的感覺。

在十九世紀末葉，每一位作家在描述巴黎生活時，均不會遺漏妓院，巴黎的上層社會也許並不公開談論妓院，但是在諸如「汽車俱樂部」、「賽馬俱樂部」以及其他高雅的集會場所，人們卻在晚上十時之後，一群一群地駛往安保吉街的方向去。當時的「沙

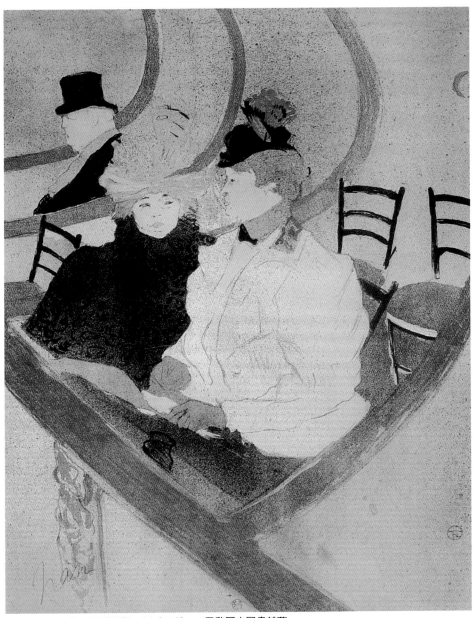

大包廂　1897 年　色刷石版　51.3×40cm　巴黎國立圖書館藏

龍」與中產階級的住所中，非常流行掛性感的裸體圖畫。像〈海之花〉的作者以及磨坊街的畫家們，均以一種全然真誠的態度來描繪妓女，而並未在她們身上貼上下流的標籤，而羅特列克的版畫集《她們》以及波特萊爾 (Baudelaire) 的詩集《花》，其中的「墮落」女人被描繪得正如其他任何女人一樣，有美醜、有善惡、有褒貶，她們可以說具有人類共同的特性。

美感源自生活，是不受道德局限的

羅特列克並無意把這些妓女自地獄中解救出來，他只想探尋她們生活中的喜樂、悲傷、缺憾以及任何人類所共有的美感，他並不依循道德觀念來觀察，他喜歡客觀地描繪，不論是墮落的女人或高貴的主婦，他均一視同仁。羅特列克聲稱，在半中產階級的生活或是妓院嚴格的行規中，並沒有什麼真正不道德的事情，對許多來自鄉下的貧窮女孩而言，能夠在磨坊街或安保吉街被人接納，即可為她們帶來求生的機會，這是一種物質上的保障，生活的穩定，它可以提供足夠的經濟回報，以協助孩子的教育或是支持一個家庭的生活開支。

當然妓院內的生活也如同一個小社會，妓女們為了打發單調的生活，總愛群集在一塊玩牌，不時還會傳來陣陣的感性歌聲，或是為了瑣事與爭風吃醋而發生爭執，她們最關心的事情不外乎情人與情海生變，以及她們的職業酬勞與工作的慰藉。

有一些妓女特別激起了羅特列克的感情，其中一名叫蜜瑞勒 (Mireille) 的女孩，曾出現於他的一幅大畫〈在會客室〉中，她在 圖見 105 頁 該作品前景的中間坐著，而她的右手正扶在彎曲的腿上，羅特列克之對蜜瑞勒感興趣，不久引起了大家的注意。其他與羅特列克有密切關係的尚有：加布麗勒 (Gabrielle)、瑪西兒 (Marcelle)、羅蘭德 (Rolande)，她們在他面前毫無拘束感，照常自在放鬆，甚至於相互親吻擁抱，而羅特列克也見怪不怪地觀察這些姐妹們的陶醉行為，之後即將之表達於他的畫作中。

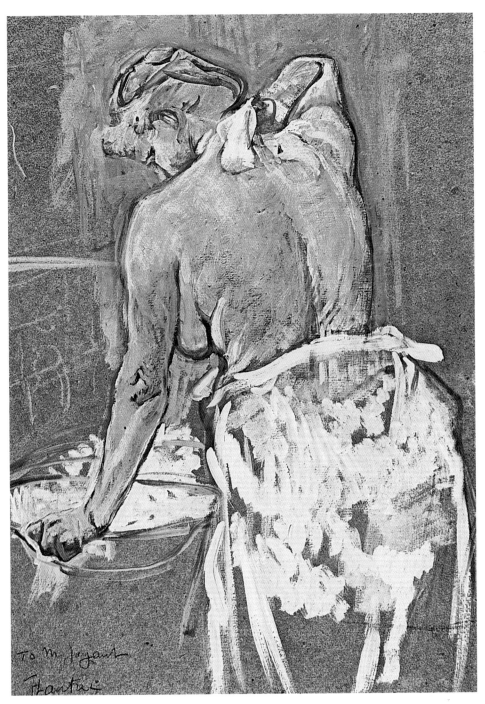

浴女　油彩紙板　58.4×40.6cm

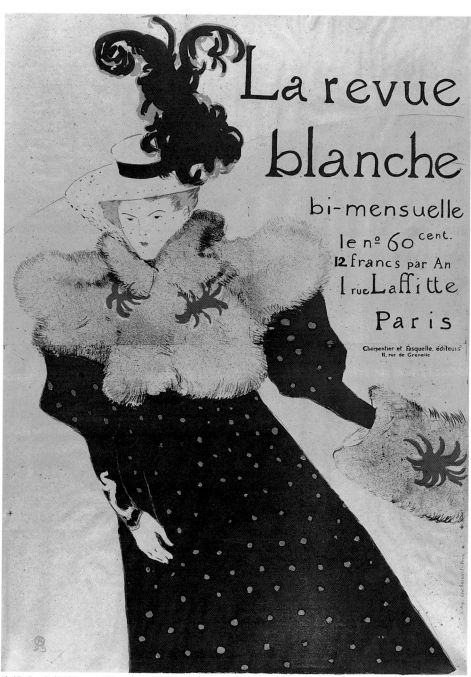

海報〈白色雜誌〉　1895 年　色刷石版　130×95cm　阿爾比土魯斯・羅特列克美術館藏

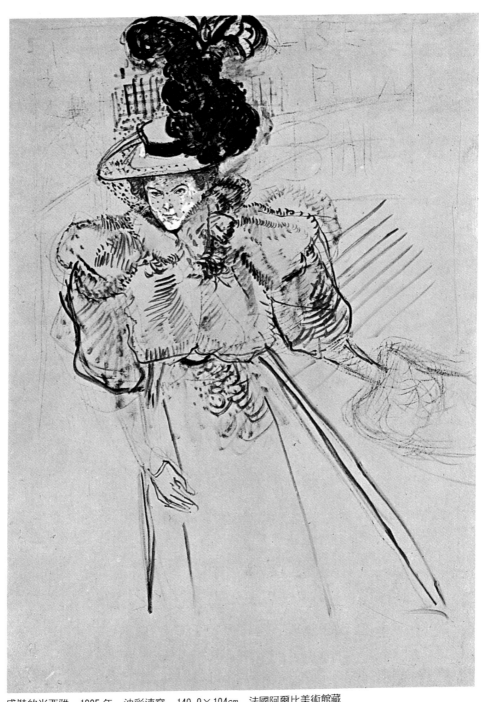

盛裝的米西雅　1895 年　油彩速寫　149.9×104cm　法國阿爾比美術館藏

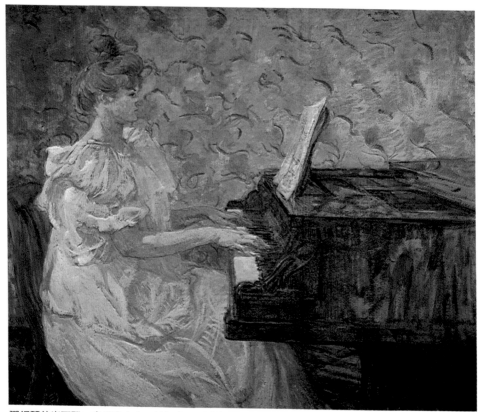

彈鋼琴的米西雅‧拿坦森夫人　1897 年　油彩紙板　80×95cm　瑞士伯恩美術館藏

　　在羅特列克以妓院為主題的作品中，約有五十五幅油畫，此外尚有不少素描及版畫，他最初的作品是一些自發性的習作，其中有四幅女人相擁在一起的畫面，其他的則是正在用餐的女人、玩牌的女人、梳頭髮的女人，拉起裙角上樓梯的女人以及舖床的女人等。之後，他畫了羅蘭德、瑪西兒、蜜瑞勒以及一名不知名的金髮女孩等的肖像，後來這些均成為他作品〈在會客室〉構圖的參考來源，此作品可以說是集結了羅特列克妓院題材的主要景象，不過其手法卻較早期他多拉格街工作室的作品，要自在的多。

　　羅特列克善於統合兩種相互矛盾的情景，此點與竇加的粉彩

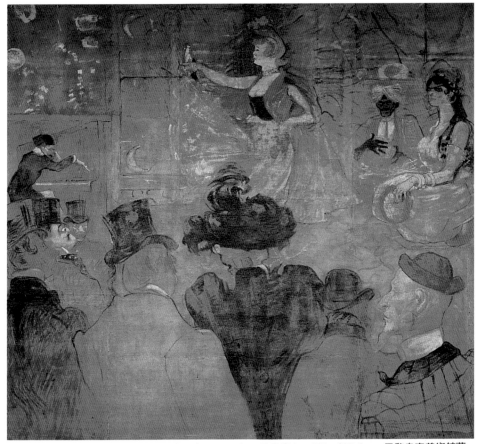

摩爾人之舞（貪吃鬼小屋前右方的裝飾畫）　1895 年　油畫畫布　285×307.5cm　巴黎奧塞美術館藏

系列作品近似，不過羅特列克似漫畫般的雅緻風格，卻省略了一些不必要的細節，竇加在他的〈浴女〉中，主人翁是跨在浴盆上，
圖見 106 頁
然而在羅特列克的〈浴女〉中，觀者只能見到正在洗頸子女孩的背部。羅特列克的妓女也許不美，但並不令人厭惡，他有本事發現別人所未察覺到的美感。這些妓女裸露身體已成爲她們的習慣，不過她們的自然與自發性，卻是職業模特兒所表達不出來的，對羅特列克而言，美感源自生活，來自運動，那是不受道德局限的，而妓女身上所散發出來的這種特質，正是其他女人所欠缺的。

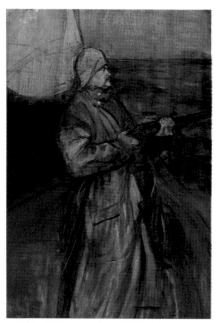
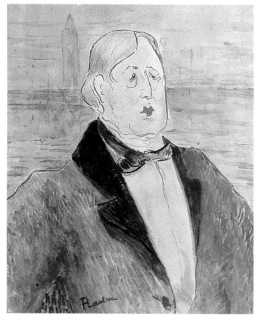

毛里斯·喬揚　1900 年　油彩木板
116.5×81cm　阿爾比土魯斯·羅特列克
美術館藏

奧斯卡·王爾德　1895 年　80×50cm　私人收藏

六、白色雜誌

藝術兼具消遣與宗教的功能

　　羅特列克真正征服了時髦的巴黎社會，是在一八九五年二月
間「亞歷山大酒吧」開幕時，此乃巴黎城空前的盛事，文藝界的
知名人士均前來參與盛會。亞歷山大·拿坦森(Alexandre Natanson)
是一名傑出的企業家與藝術熱愛者，他曾在一八九一年與他的兄
弟一起創辦了《白色雜誌》(Revue Blanche)，這是一本以報導文學
及藝術為主要內容的生動刊物。亞歷山大一八九五年將他那座位
在波雅斯大道六十號的華麗大廈加以裝修，裝潢是由維拉德
(Vuillard)負責，而羅特列克則擔任開幕儀式的總指揮，這次的邀
請卡自然是由他設計的。當天他坐陣於吧台的後方，穩定地控制

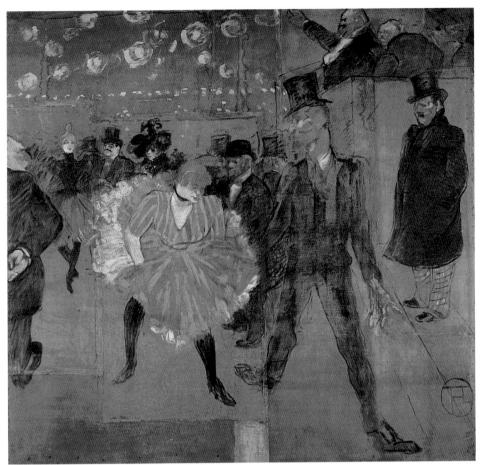

紅磨坊的舞蹈（貪吃鬼小屋前左方的裝飾畫） 1895年 油畫畫布 298×316cm 巴黎奧塞美術館藏

著全場，吧台供應著各式各樣的美酒。當次日清晨來臨時，有近三百名客人均已醉得不省人事，然而羅特列克卻因完全控制了自己的酒量，而能旁若無事地平靜離開現場。那晚他曾爲賓客調製了二千多杯飲料，此種成果乃是他深以爲傲的光榮事蹟。

蒙馬特已成爲大眾熟知的娛樂區，也是羅特列克感興趣的地方，不過他如今已發展出一種能結合大眾智慧的品味，在他這段多產時期，有許多新的思維出現，它啟發了二十世紀的詩人、畫

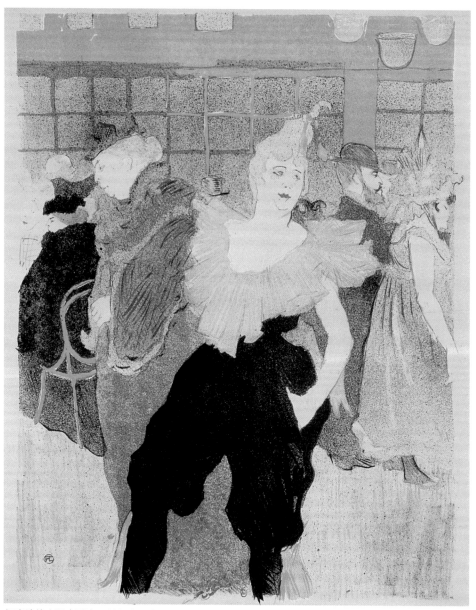

紅磨坊的女丑查雨高　1897 年　色刷石版　41×32cm　巴黎國立圖書館藏

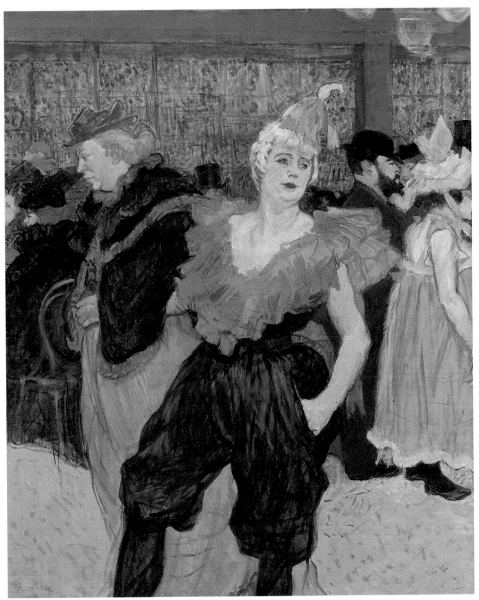

紅磨坊的女丑查雨高　1895 年　油畫畫布　75×55cm　瑞士私人收藏

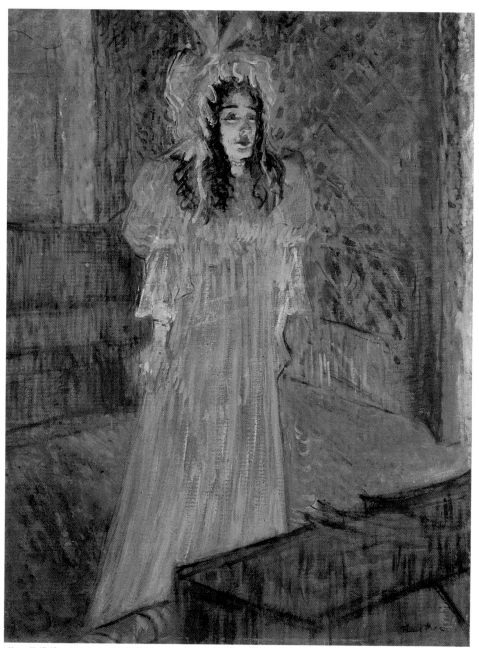

梅・貝佛特　1895 年　油彩紙板　63×48.5cm　美國克里夫蘭美術館藏

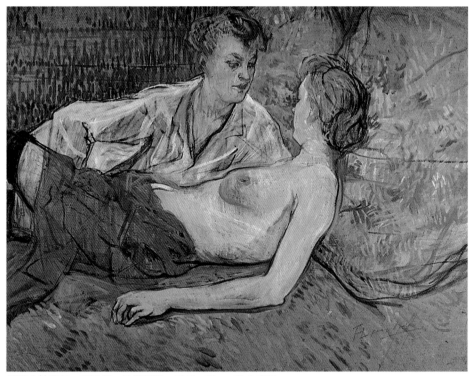

兩個女性朋友　1895 年　油彩紙板　64.5×84cm　私人收藏

家、音樂家、劇作家。產業的進步加快了腳步，社會模式的轉變引發了人們對新理念的渴求，大家都想自物質局限與流行禁忌的習俗中解脫出來，科學發現、悠閒階級與藝術天才相結合，而創造出新的環境，《白色雜誌》出現了各式各樣的表現手法，藝術被視爲兼具消遣與宗教的功能，它已開始考慮到大眾文化與少數族群的觀點。而羅特列克的作品也正反映了此種趨向。

　　羅特列克經常參加《白色雜誌》的聚會討論，這對他極具啓發作用，他們之中的中心人物是查德·拿坦森 (Thadee Natanson) 的年輕美麗妻子米西雅 (Misia)，她極具智慧又富音樂才華，大家均非常仰慕她，連易卜生 (Ibsen) 的文藝團體也注意起她來，她彈得一手好鋼琴，魯尼·波艾 (Lugne Poë) 在「作品劇院」的成功

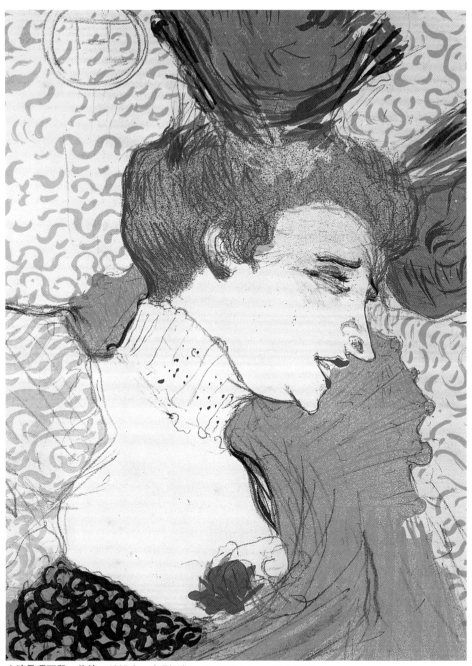

女演員瑪西兒・倫德　1895 年　色刷石版　32.5×24.6cm　私人收藏

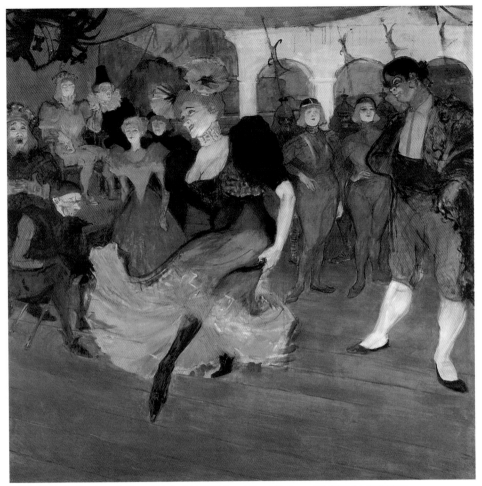

跳波麗露舞的瑪西兒・倫德　1896 年　油畫畫布　145×149.8cm　華盛頓國立美術館藏

表演，還得感謝她的跨刀相助。羅特列克曾爲米西雅畫過肖像速
寫，此件品後來成爲他爲《白色雜誌》製作海報的參考。

羅特列克與喬揚合作無間

　　羅特列克爲人熱情又富正義感，講求享樂卻有節制，觀察敏
銳卻相當謹慎，富慈悲心卻不失幽默感，他的本性讓他的朋友都
喜歡與他來往，他生性活潑總是爲朋友帶來歡笑，他從不去扮演

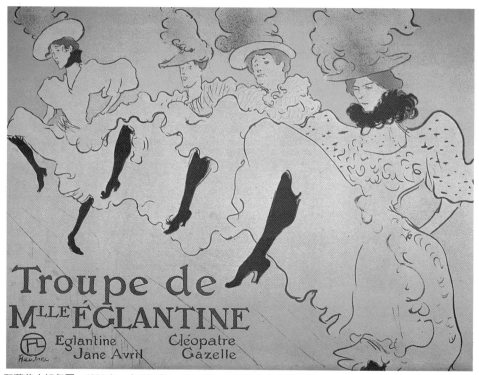

野薔薇小姐舞團　1896 年　色刷石版　61×80cm　川崎市立美術館藏

一個爭取他人同情的跛子，他待人誠懇，終其一生也不想欺瞞任
何人。

　　跟他最要好的是他的表兄弟加布利‧塔皮西勒蘭 (Gabriel
Tapie de Celeyzn) 醫生，他們經常一起去舞廳、酒吧與劇院，在
羅特列克死後三十七年，塔皮西勒蘭全心致力推廣羅特列克的作
品，他後來定居於阿爾比，並成爲阿爾比的羅特列克美術館創辦
人之一。另一位死黨則是詩人劇作家羅曼‧庫魯斯 (Romain
Coolus)，個子與他一樣矮小，他們時常一起去劇院與妓院。毛里
斯‧圭伯特則是巴黎富有的香檳代理商人，年歲比羅特列克大，
也經常與他消磨在一起，並成爲他的模特兒。

　　與羅特列克交往最長久而又友情最深厚的，當推畫家兼經紀

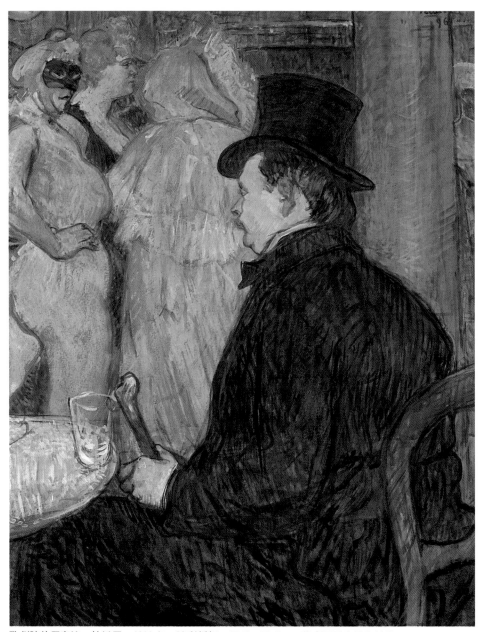

歌劇院的馬克沁・杜托馬　1896 年　油彩紙板　67.5×52.5cm　華盛頓國立美術館藏

人與作家的毛里斯‧喬揚，他倆的和諧關係有點類似文生‧梵谷與他的弟弟迪奧。喬揚比羅特列克早生三個月，出生富有家族，他倆在小學時即是好朋友，後來羅特列克因健康關係離開了巴黎，十年之後他們才又再見面。喬揚讀的是法律，成為財政部的職員，在他父親過世之後即辭去公職而加入了考皮爾 (Goupil) 藝術經紀公司，考皮爾公司在歐美均有分公司，並出版自己的雜誌，喬揚加入該公司時才二十二歲，他負責畫廊的出版業務，顯然羅特列克在這方面曾與他合作。

　　喬揚開始對複製素描與繪畫作品感到興趣，並把精緻的複製技術告訴羅特列克。在羅特列克為「米爾里頓」製作作品之前，喬揚曾給予羅特列克忠告稱，要他把素描原作儘可能以至少四倍以至於八倍的畫面來進行，此法甚至於可以將羅特列克最早期的文章製作成精細的複製品，當考皮爾公司一八八七年開始引進這種新方法時，羅特列克即成為該公司選擇複製作品的第一位藝術家了。

　　喬揚與羅特列克均對印象派有興趣，喬揚在二十六歲時接下了考皮爾公司在蒙馬特大道上的畫廊分館主任工作，一八九一年五月間，他突發奇想地決定在櫥窗中陳列克勞德‧莫內 (Claude Monet) 的作品，此舉引得藝壇極大震撼，雖然未能售出作品，卻獲得不少畫家與藝評家的支持。羅特列克還協助喬揚安排了一次日本版畫及圖書展覽，之後還展示了畢沙羅 (Pissarro)、莫里索 (Morisot) 以及高更前往大溪地之前的作品。

友情的最高點就是為朋友畫張肖像

　　喬揚想要在他的畫廊為羅特列克安排個展，但是羅特列克卻非常猶疑，擔心自己的作品尚不值得如此展示，不過他卻經常在一些小畫廊展示，自一八八八年後，他每年都參加聯展，並參加過獨立沙龍展，此外，他定期送件參加比利時的沙龍展，他的作品在布魯塞爾受到重視。羅特列克由於在海外受到肯定，終於在

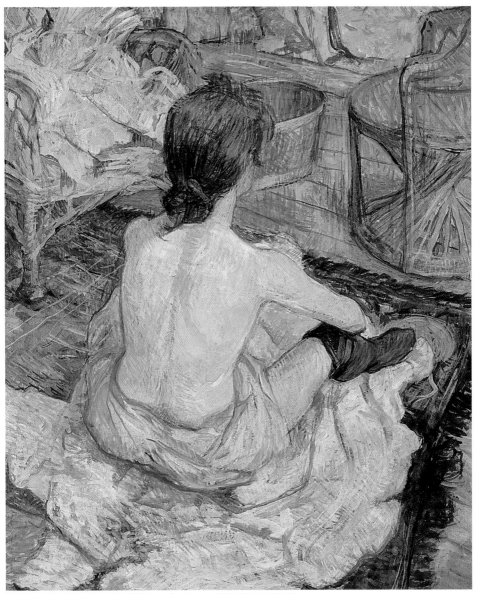

化粧的女子　1896 年　油彩紙板　67×54cm　巴黎奧塞美術館藏

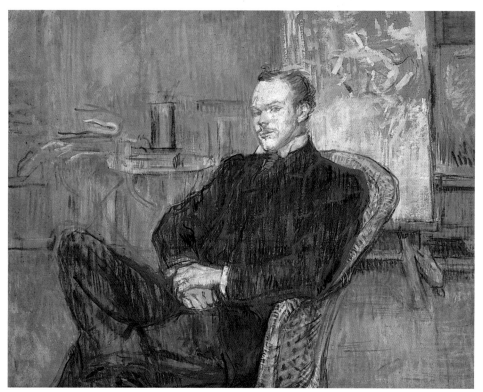

保羅・李克勒格　1897 年　54×64cm　巴黎奧塞美術館藏

一八九三年同意喬揚爲他安排個展，這次約三十多件作品的展覽，有最早期的煎餅磨坊時期之習作，乃至於後來的新作品，新聞界與藝評界的反應很好。不過羅特列克的家族卻對他此次展覽表示不悅，認爲他不應該在蒙馬特區選擇模特兒，此舉有損家族的名聲。亞豐索伯爵還要喬揚勸他兒子畫一些海戰的寫實繪畫，不過母親卻無任何評論，她信任兒子好友的決定。她的信任事實上是有根據的，喬揚與羅特列克的關係已超過了事業伙伴，而形同兄弟一般，喬揚不但促銷羅特列克的作品，還引導他過較健康的生活。

　　喬揚的晚年被財務問題所困擾，一九一七年當他的合伙人曼

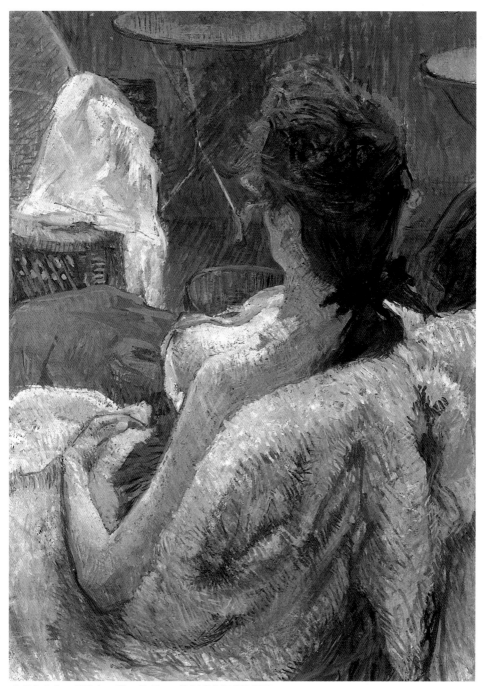

休息的女人　1896 年　63×43.5cm　洛杉磯蓋提美術館藏

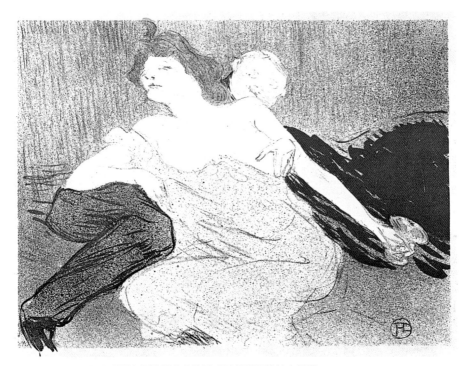

放蕩　1896 年　如此場景在羅特列克的筆下成了苦甜相摻的小插圖

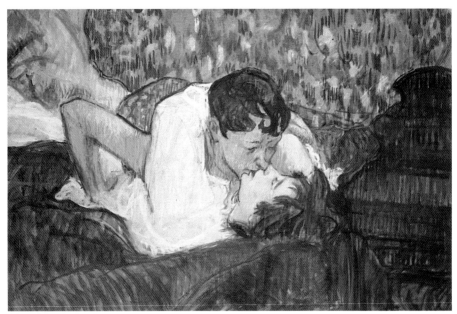

接吻　1893 年　油彩紙板　39×58cm　巴黎私人收藏

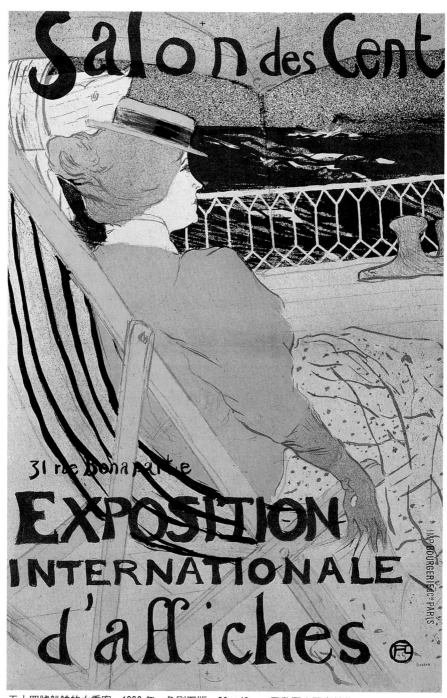

五十四號船艙的女乘客　1896 年　色刷石版　60×40cm　巴黎國立圖書館藏

吉 (Manzi) 過世之後，為了清償債務，他拍賣了他的家族遺產，並出售了他的事業，不過卻拒絕交出他所擁有的每一件羅特列克的作品，他在生前的最後幾年，獻身於建立阿爾比的羅特列克美術館，並為他好友的一生撰寫傳記。

　　羅特列克之認識保羅‧李克勒格 (Paul Leclercq)，還是藉由《白色雜誌》的關係，李克勒格當時還是一名年輕的象徵派詩人，他為人溫雅敏感而沉默寡言，卻非常渴望瞭解人生。羅特列克十分照顧他，還帶他到畫廊、咖啡音樂廳及酒吧遊訪。對羅特列克而言，友誼的最高點就是為朋友畫張肖像畫，李克勒格後來還把羅特列克為他作的畫像，慷慨地捐給了羅浮宮美術館。

　　自一八九五年後，羅特列克開始常去劇院，他特別鍾意古典劇，他可以一次又一次地觀賞滑稽歌劇，不管表演得好或壞他都能樂在其中，許多與他同時代的知名演員均成為他的朋友，並出現於他的版畫或繪畫作品中，他尤其喜歡法蘭西劇院，那並不是出於節目的品質，主要還是因為劇院的氣氛與華麗的傳統。羅特列克這樣地沉醉於劇院，其態度正如他喜歡旅行一般；對他來說，旅行並不表示短暫的流放，而是具有觀察發現的潛在功能。一八九五年他曾由毛里斯‧圭伯特陪同乘坐「奇里」輪，度過了令他終身難忘的旅行，他在甲板上遇到一名氣質優雅而迷人的少婦，該名少婦住在第五十四號船艙，她此行的目的是前往達卡與丈夫團聚，她的美麗、雅緻、安詳與自信，讓羅特列克至為欣賞，他後來將此難忘的少婦倩影製作成一巨幅版畫。

七、戶外運動生活

鍾情於戶外運動生活的題材

　　一八九七年可以說是羅特列克生涯的高峰，也是他人生的轉捩點，那一年他遷離了多拉格街的畫室，而搬至芙羅卓道的寬敞平房，他在由喬揚與曼吉所接手的高皮畫廊展示作品，也獲得極

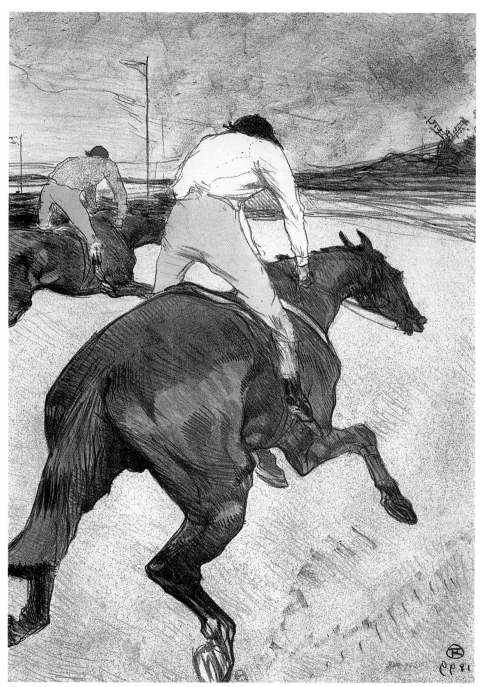

騎師　1899 年　51.8×36.2cm　巴黎國立圖書館藏

提里斯坦・貝拿德在布法羅賽車場　油畫畫布　63.5×81.3cm　紐約私人收藏

佳的反應,而他的妓院生活版畫集《她們》則由培勒特 (Pellete) 負
責發行。

　　不過他此時期的作品已不再一氣呵成而追求完美,或許他已
獲致階段性的理想,他的作品出現了新的趨向,畫面分散四射開
來,而使用了較幽暗的色調,他又重新回到他早年的肖像題材,
特別是他已有十年未畫的戶外景象,他又再畫起賽馬的人物。羅
特列克當時尚不滿三十歲,卻已顯露出早熟的訊號,他在人生極
短的期間,即已有如此多的體驗,不過卻忽略了他那脆弱的身體
架構,甚至於他的心靈也已消磨殆盡。他的經濟生活此刻受到法
國葡萄園欠收的打擊,他從未想到要以出售畫作與海報來維生,

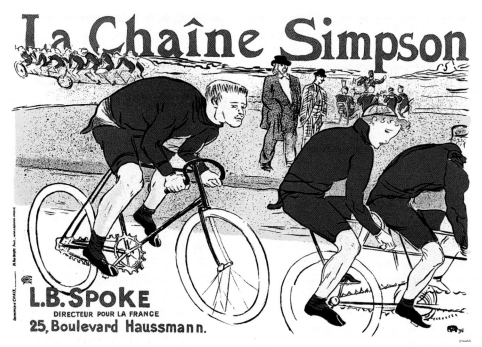

海報〈辛普森自行車鏈〉　86.4×121.9cm

　　他家族對他僅能給予有限度的支助，這對他一向引以為傲的行動
自由，的確有一些影響。

　　羅特列克非常熱衷於新近交通工具的革新，特別是對汽車以
及各種式樣的單車與三輪機車感到興趣，他的一些朋友有如查德
與米西雅‧拿坦森夫婦和加布利‧塔皮西勒蘭，均率先嘗試汽車，
在《白色雜誌》中也出現了戶外運動的專欄。羅特列克經常坐在
賽場終點站的草地上觀賞，不過他對比賽的結果並不感興趣，他
較關注賽場的設備以及能引起他注意的觀眾，他所描繪的自行車
選手一如他的畫像一般動人，他最欣賞的是提里斯坦‧貝拿德
(Tristan Bernard)。

　　自行車的流行給了羅特列克製作肖像畫、版畫、素描與繪畫
的靈感，他對待這些專業的自行車選手一如咖啡音樂廳的明星一

般，有一陣子他還對他們生活的背景極感興趣。他自己不能騎自行車，卻成為「米榭」隊的主要支持者，有一次他還伴隨維羅德洛梅·布法羅 (Velodrome Buffalo) 的賽車隊前往英國參加巡迴賽，他並在倫敦畫了不少速寫作品。

在春天與秋天時，羅特列克常常與喬揚或其他友人前往索梅河口去度週末，喬揚有一艘釣魚船，他們經常出海並獵黑鳧鴨，羅特列克喜歡刺骨的寒風、強烈的海洋氣息以及那些飽經風霜的水手。羅特列克還是一名食物品嘗專家與烹飪高手，喬揚曾經出版了一本羅特列克的食譜，其中包括不少他所創造的特別海鮮拿手好菜。他對酒的看法是經常小酌一番。他說話簡單有力，用詞明確而富哲思。

酒精中毒影響他的脾氣與作品

在羅特列克住在米爾里頓時，他常飲啤酒，當他訪問　餅磨坊時，他喝調味酒，在訪問紅磨坊時則嘗試各種同類的酒。一八九七年文藝界人士開始迷戀香榭里舍及其他主要大道時，羅特列克也開始造訪皮克登酒吧、韋伯咖啡廳以及愛爾蘭與美洲酒吧。

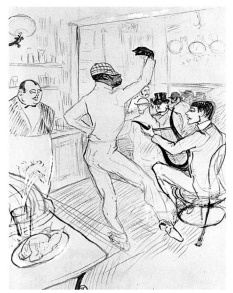

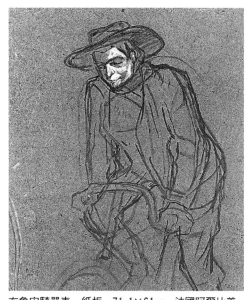

酒吧中的巧克力　76.2×61cm

布魯安騎單車　紙板　71.1×61cm　法國阿爾比美術館藏

特別是後二者成為他持續二年經常造訪之地，韋伯已成為文人、藝術家及運動員最常去的地方，每天下午自六時起，在巴黎生活的重要人物均會前往該處會晤朋友，這家咖啡廳有一間大廳及一間外號叫「交通車」的小廳，當時尚未為外國觀光客所知，卻已成為巴黎本地人的留戀場所。而每當羅特列克發現韋伯的訪客太擁擠時，即轉往鄰近的愛爾蘭與美洲酒吧。其中，他非常喜歡巧克力與黑人這對父子的音樂表演，而且他經常還是在酒吧關門之前最後一名離店的顧客。

　　他夜晚造訪這些酒吧，已逐漸不能滿足他的慾望，他習慣在清晨到一些小酒吧再來一杯白酒，偶然還會再加幾杯白蘭地，他不習慣把一杯酒一飲而盡，他的朋友法蘭西斯・喬丹（Francis Jourdain）形容他只是在舔酒，但是由於他白天也實在舔得太多，以致最後已超過了不尋常的酒精含量。他已到了無法控制的地

娼妓　35.6×25.4cm

小丑、馬及猴侍從　彩色鉛筆素描
43.2×25.4cm

步，不管在任何地點以任何酒，都能照飲不誤，這已傷及了他的
腦神經，他變得脾氣暴躁，甚至連他的作品也受到影響。

　　他大發雷霆的情況持續頻繁發生，在過度的飲酒影響下，使
他過去的名聲人緣也遭致波及。喬揚認為改變一下環境也許對他
的健康有利，於是一八九八年在倫敦的考皮爾畫廊為羅特列克安
排了一次個展，羅特列克在倫敦幾乎完全戒了酒，這或許得歸功
於那裡的清教徒氣氛。羅特列克發現倫敦有不同的風情，他曾到
國立美術館觀賞維拉斯蓋茲(Velazquez)的作品，並前往倫敦的大
小商店與酒吧觀察顧客，曾經住過蒙馬特的英國畫家查理斯‧康
德(Charles Conders)，還帶他去見識了一下倫敦的夜生活。英國的
觀眾對羅特列克的展覽並沒有正面的評價。

　　他這次的倫敦之行只能算是一次暫時的休息，當羅特列克於

138

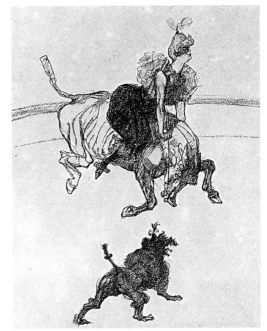

進場　彩色鉛筆素描　35.6×25.4cm　　　　査雨高當女騎師　彩色鉛筆素描　35.6×25.4cm

夏天到諾曼第與波特萊爾度假之後，又在秋天重新回到他過去的
生活方式，一八九八年後半年，他曾熱情工作，為朱勒斯‧瑞納
德 (Jules Renard) 的《自然史》完成了插圖，他還為「桌布」的
香煙海報設計了人頭獅身的圖樣。不過他的健康卻日益惡化，他
不再遠行，卻經常帶著他的狐狸狗在住家附近散步。

　　在朋友的眼中，他開始在燃燒自己，起先是緩慢地進行，然
後他自焚的速度加快，大家均為他的自毀而歎息，卻又沒有勇氣
去規勸他，他可以說是屬於一種濃縮了生命而很難活到老年的藝
術家。一八九八至九九年冬天，羅特列克作了不少非現實的作品，
與他從前的作品全然不同，他的素描筆法有些發抖，而主題也不
十分調和，這些不大和諧的幻想，正表達了羅特列克的內心恐懼，
因為他的疾病使他成為幻覺的俘虜。

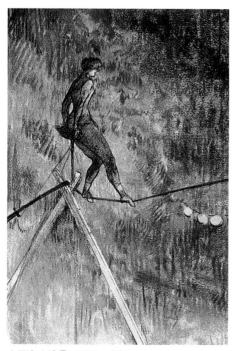 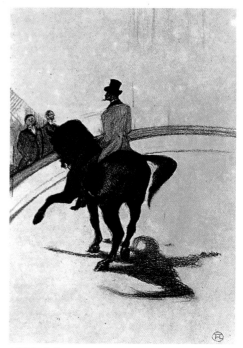

走鋼索女演員　35.6×25.4cm　　　　　西班牙步伐　35.6×25.4cm

八、馬戲團

經醫檢發現他有幻想與健忘症

　　一八九九年三月初，當羅特列克自波特萊爾詩集的夢境中醒來時，發現自己停留於一間陌生的房間中，房門已被鎖上，而窗戶也被閂住，房中還有一名男護士正看管著他，實際上，他所在的位置是一座矗立於一大公園中的十八世紀美麗大廈，它如今已被轉變為一所心智疾病的療養院。他的朋友保吉斯醫生與加布利·塔皮西勒蘭，不顧毛里斯·喬揚的反對，說服了羅特列克的母親同意把兒子送住療養院接受治療。

　　他的病情相當嚴重，但尚不至於像瘋人般危及大眾的安全，

公共馬車備用馬　1888 年　油彩紙板　81.3×50.8cm

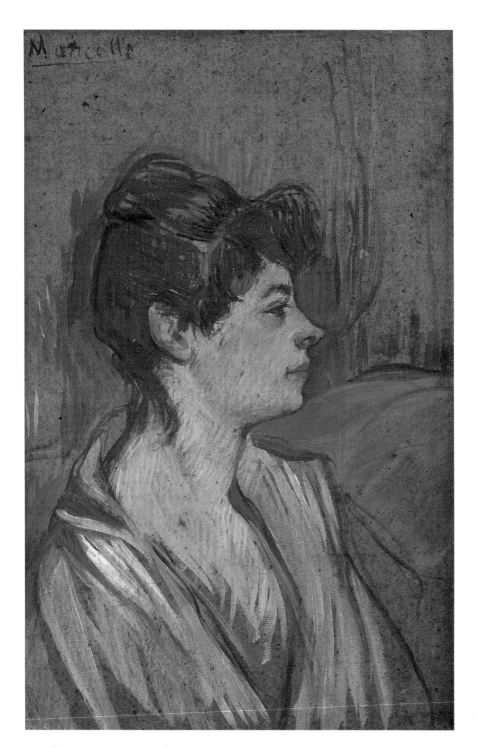

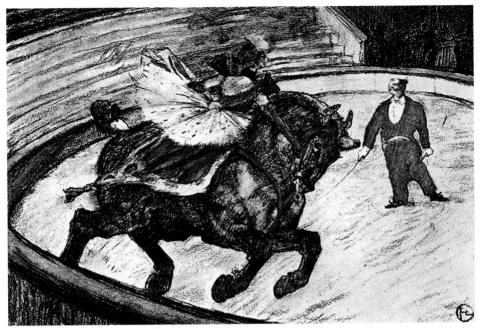

馬術表演　20.3×30.5cm（上圖）
瑪西兒・倫德　1893～1894年　油彩紙板　46.5×29.5cm　法國阿爾比美術館藏（左頁圖）

而他的病例也超乎了一般醫療經驗的範圍，因為他並不需要心理分析醫生去評估他那特別的情感或感性，也不需要去判斷他那額外的平靜或是異常的感覺世界。羅特列克的病情已有前例可尋，在確定了他的病情之後，即將病人監禁了起來，這也證實了十九世紀的資本主義社會對藝術家強加諸的報復心態。十年前，羅特列克曾告訴過高吉，別忘了安德烈・吉爾（Andre Gill）的一幅瘋人版畫作品，吉爾即是一位死在療養院中的畫家，這些都是藝術家不能善終的例子。羅特列克也對他的朋友文生・梵谷的情形知之甚詳，他需要的是獨立，如果這樣被限制在精神病院中，勢必讓他會真的發瘋。

　　經過第一次的醫療檢查，發現他有幻想與健忘症的徵候，他需要接受長期的治療。對羅特列克的親友來說，他的雙手仍然靈

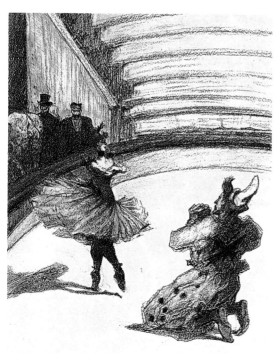

富蒂小丑向女騎師敬禮　彩色鉛筆素描
35.6×25.4cm

空中鞦韆表演　50.8×33cm（左頁左圖）
在後台　30.5×20.3cm（左頁右圖）

巧，細心的關照必將有助於他康復痊癒，喬揚與羅特列克即藉此
設計了逃脫的策略，只要羅特列克能製作一些素描，即有辦法讓
他離開療養院。

　　其實他已經製作了一些病人的素描畫作，並希望借助喬揚的
照相機拍攝一些病人的精確姿態與表情，但是他卻失望地發覺
到，病人反覆無常的行為令人困擾。他與喬揚因而決定以馬戲班
為題材來製作一本作品集，並由喬揚負責出版，這使得他們原來
的構想有所改變，不過新的計畫卻有更大的好處，因為羅特列克
病症的徵候之一是說他喪失了記憶，如果他能準確地回憶起從前
二十年來的知名馬戲班，心理分析醫生也就不得不承認他們的診
斷有誤。

以馬戲團素描作品證明診斷有誤

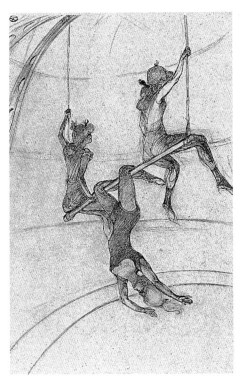

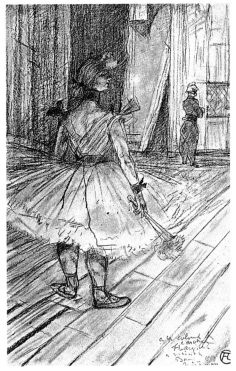

對羅特列克而言，這項考驗是輕而易舉之事，正如他從前經常直接素描大自然一般，據李克勒格 (Leclercq) 所言，羅特列克在走路或是談話時，不管他人在劇院或其他地方，只要任何一樣東西引起了他的注目，他即可馬上自口袋中拿出筆記本，去做快速的速寫，這些極自發性的作品，事實上均是出自他長期研究照片以及無數的速寫練習而產生的結果。不過他這次經由不熟習的過程而來的激發，卻並非借助於任何過去的記憶，他正像一名成功的特技家，對自己的技巧非常有信心，他準備執行一項新的任務。羅特列克從未向逆境屈服過，在他十五歲變成跛足時，他馬上就學得了忍耐。

羅特列克認為馬戲團是最理想的場景：他的此類作品有寫實的，有想像的，對他來說，一名特技團員或是小丑的完美技巧，可以讓他傳達簡練的姿態與人類最深層的真理。正如查德‧拿坦

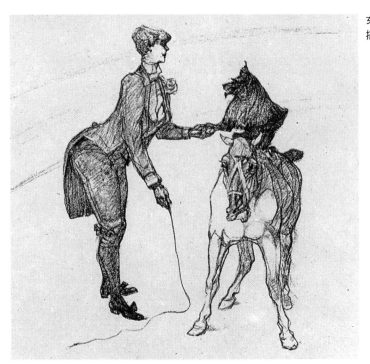

女訓獸師　紅色粉筆素
描　50.8×30.5cm

森所稱，羅特列克主張的是一種完美的品味與感覺，這也就是指肌肉、肋骨、技巧與技術的完美，他不能容忍未下功夫去致力完美的表演，他並不去評估人際關係的價值，他不喜歡單調平凡，他也從來不主張道德檢驗。

在羅特列克的馬戲團畫作中，出現了一排排無觀眾的座位，這並不令人感到奇怪，在他的妓院作品中，他也未描繪顧客，而只限定在那些妓女本身；在馬戲團的畫作中，他集中於騎馬師或女騎師、馴獸師或小丑。他認為他們正如同藝術家一般，他們的成就基於他們的實際表演，而不是只作為娛樂觀眾的角色，盪鞦韆的空中飛人，並未被描繪成只是馬戲團許多景象的其中之一場景，而是特別被挑出來描述。羅特列克賦予了心理與精神的內涵，他並不想只是呈現一般的印象，而是企圖揭發生命最純粹的面貌，並且不忘讚頌這些英雄們。

在馬戲團世界裡，羅特列克最鍾意的模特兒是喬治·福提

146

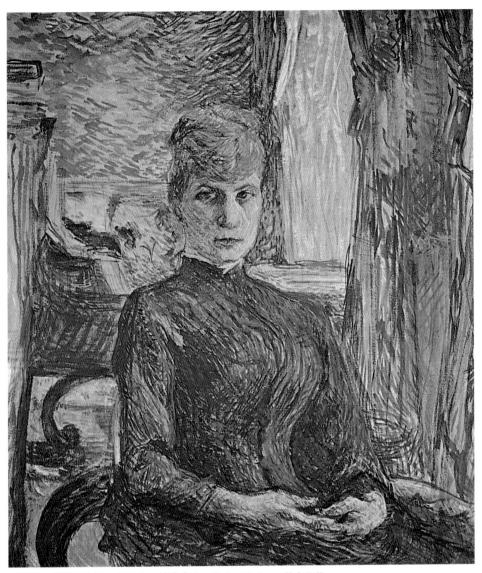

茱麗葉・派斯可小姐　1887 年　油畫畫布　53.3×48.3cm　私人收藏

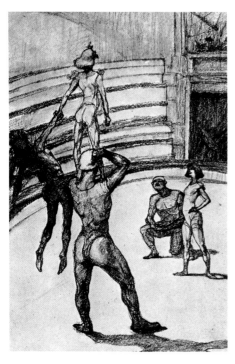

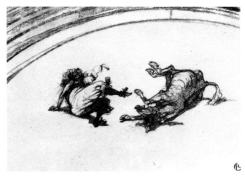

查雨高　25.4×30.5cm（下圖）
馬戲特技　33×53.3cm（左圖）

(George Footit)，他原是馬戲團團長之子，成長於馬戲團的世界中，
當他十二歲時，即是一名傑出的空中飛人與騎馬師，如今他是一
位白臉小丑及特技演員，他身材魁梧，並選了一名外號叫巧克力
的黑人做他的伙伴。

　　在羅特列克的馬戲團素描作品中，他抓住了各種悲觀情景，
他描繪表演者的動作、聲音與色彩。到了三月底，來到佛里‧聖
詹姆士 (Folie Saint James) 參觀的人口日益增多，羅特列克被監禁
的消息，引起了新聞界的注意，大家對他遭到非道德的懲罰寄以
同情。此時喬揚開始反攻，並帶阿爾森‧亞歷山大 (Arsene Alexandre)
去探望羅特列克，三月三十日費加洛報的頭版，出現了亞歷山大
的長文，他在文中稱，羅特列克雖然病了，不過卻擁有他完整的
生理與心智功能，此文馬上有了快速的回應。四月中旬，羅特列
克容許在親友的陪伴下，可以在白天離開療養院，他的自由仍然
是在有條件的情況下許可的。

北投溫泉博物館

電話：
傳真：
地址：北市中山路

廣 告 回 信
北投溫泉博物館管理委員會記
北市中山路二段 166 號
免 貼 郵 票

人生因藝術而豐富，藝術因人生而發光

藝術家書友回函卡

感謝您購買本書，這一小張回函卡將建立起您與本社之間的橋樑。您的意見是本社未來出版更多好書的參考，及提供您最新出版資訊和各項服務的依據。為了加強對您的服務，請將此卡傳真（02）3317096・3932012 或郵寄擲回本社（免貼郵票）。

您購買的書名：＿＿＿＿＿＿＿＿＿＿ 叢書代碼：＿＿＿＿＿

購買書店：＿＿＿＿＿ 市（縣）＿＿＿＿＿＿ 書店

姓名：＿＿＿＿＿＿＿＿ 性別：1.□男　2.□女

年齡： 1.□20歲以下　2.□20歲～25歲　3.□25歲～30歲
　　　 4.□30歲～35歲　5.□35歲～50歲　6.□50歲以上

學歷： 1.□高中以下（含高中）　2.□大專　3.□大專以上

職業： 1.□學生　2.□資訊業　3.□工　4.□商　5.□服務業
　　　 6.□軍警公教　7.□自由業　8.□其它

您從何處得知本書：
　　　 1.□逛書店　2.□報紙雜誌報導　3.□廣告書訊
　　　 4.□親友介紹　5.□其它

購買理由：
　　　 1.□作者知名度　2.□封面吸引　3.□價格合理
　　　 4.□書名吸引　5.□朋友推薦　6.□其它

對本書意見（請填代號1.滿意　2.尚可　3.再改進）
內容＿＿＿＿　封面＿＿＿＿　編排＿＿＿＿　紙張印刷＿＿＿＿

建議：＿＿＿＿＿＿＿＿＿＿＿＿＿＿＿＿＿＿＿＿＿

您對本社叢書：1.□經常買　2.□偶而買　3.□初次購買

您是藝術家雜誌：
1.□目前訂戶　2.□曾經訂戶　3.□曾零買　4.□非讀者

您希望本社能出版哪一類的美術書籍？

通訊處：

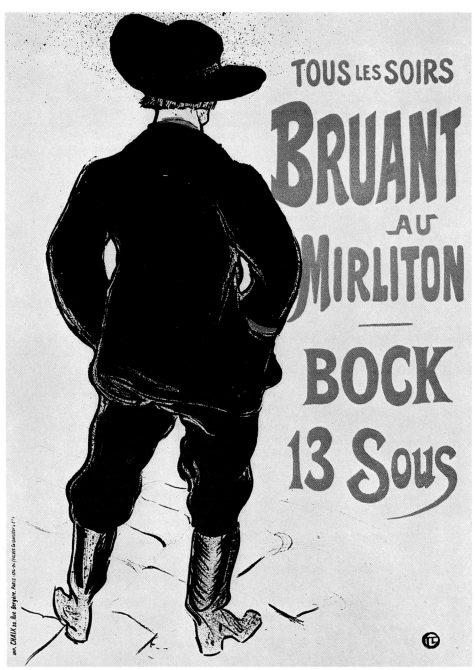

海報〈在米爾里頓的布魯安〉　1894 年　色刷石版　77×59cm

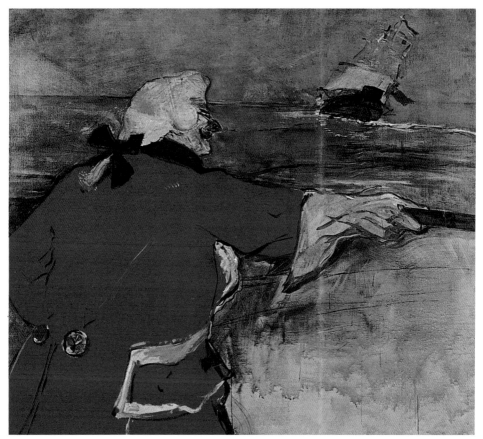

海軍上將維奧德　1901 年　油畫畫布　139×153cm　巴西聖保羅美術館藏

九、最後的冒險

在監護人陪伴下重遊故地

　　一八九九年五月二十日，羅特列克離開了佛里·聖詹姆士，他覺得自己贏了雙重的勝利，他的意志力控制住了酒精與疲憊所帶給他的心智惡化，同時能通過心理分析醫生的檢查，而同意給予他健康的證明，他可以說是用素描作品換得了他的自由之身。顯然他也意識到他所要面臨的危險，他母親與喬揚建議他以自制

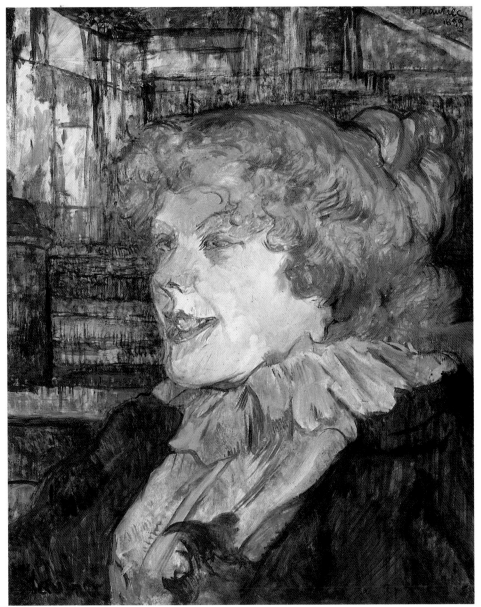

明星咖啡音樂廳的英國女孩　1899 年　油彩木板　41×32.8cm　阿爾比土魯斯‧羅特列克美術館藏

珍妮・雅芙麗　1899 年　色刷石版
56×29.8cm　華盛頓國立美術館藏

力來安排規律化的生活。不過他已不能任由自己獨自生活，他必
須日夜由監護人陪伴，監護人則是他家族的一個友人保羅・維奧
德 (Paul Viaud)，維奧德個子高大，是一名精明的戶外運動愛好者，
羅特列克與他沒幾天即成爲知心的朋友。

　　有關羅特列克的財務也有嚴格的規定，在律師的管理之下，
他可以開支使用兩種帳號：第一種帳號是由他家族產業的經營者
固定按月存入，第二個帳號則是由喬揚出售他的作品所得存入，
因而這使他得以處置的數字有了限制，不過他仍能自由地決定何
時與如何使用。

　　羅特列克很快地離開了巴黎，他先訪問以前常去的韋伯咖啡
廳，並啓程前往諾曼第，他在那裡航海，將自己完全放輕鬆，並

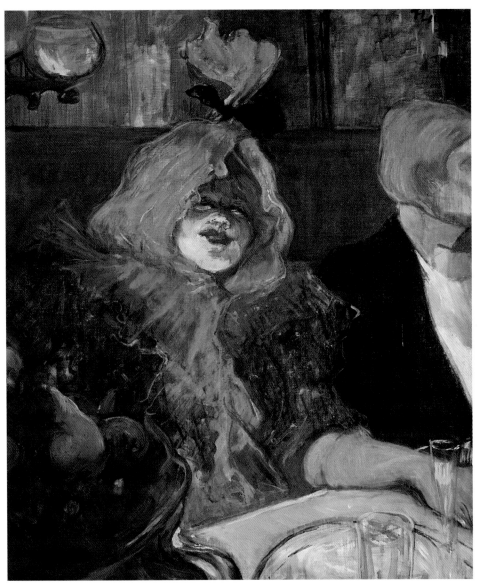

鼠黨餐廳中的包廂　1899 年　油畫畫布　55.1×46cm　倫敦科爾特協會美術館藏

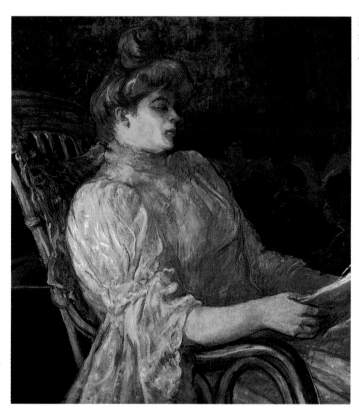

瑪莎夫人　1900年　油畫
畫布　90×80cm　日本大
原美術館藏

再度沉醉在海洋的樂趣中，維奧德是一名出色的遊艇駕駛人，無
疑地成為羅特列克最好的遊伴，羅特列克還給他取了一個「海軍
上將維奧德」的雅號。

　　羅特列克活力充沛地在運河海岸消磨了四個星期，在他啓程
前往波爾多之前，由維奧德陪同在哈圭瑞停留了一陣，他很興奮
地在那裡發現了水手酒吧，在這些酒吧內，有說法語及英語的吧
女及歌手，這裡的氣氛讓他回憶起巴黎的廉價音樂廳、酒吧以及
妓院，他已有六個月未光臨過此類場所，他並在「明星」咖啡音
樂廳發現了一名紅髮吧女，名叫多麗的小姐 (Miss Dolly)，長得非
常迷人，這引得他畫興再起，並要求喬揚送他繪畫材料。

　　羅特列克在航海渡假之後，曾赴馬羅梅探訪他的母親。一八
九九年十一月他返回巴黎，無論在心靈上或是生理上，均將準備

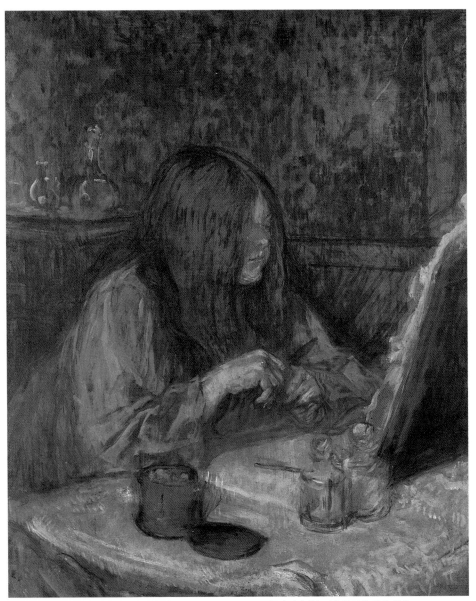

梳粧的寶寶夫人　1900 年　油彩木板　60.8×49.4cm　阿爾比土魯斯・羅特列克美術館藏

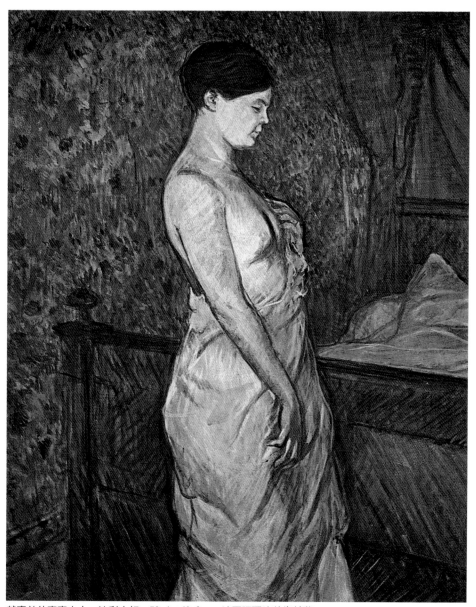

就寢前的寶寶夫人　油彩木板　58.4×48.3cm　法國阿爾比美術館藏

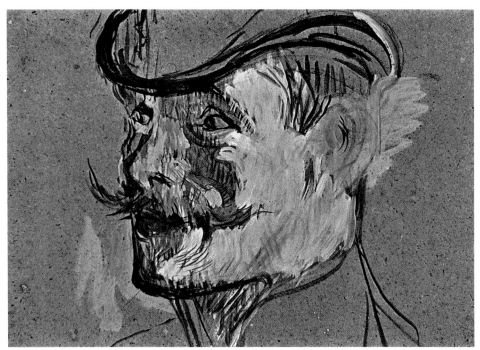

華納先生肖像（局部）　1892 年　油彩紙板　58.4×43.2cm

面對一段漫長的辛勞創作季節，在一八九九年底至一九○○年初，羅特列克的健康再度顯示惡化的徵兆，不過在這樣短暫的停留期間，他的繪畫卻展現出新的發展與信心，作品的確相當可觀。

女人並非只為愛情而來，那真是絕妙作品

　　在喬揚的建議下，他嘗試畫社會女人肖像，但是他對此類題材並不感興趣，不久即放棄了這方面的嘗試，相反地，他又重新回到他特別鍾意的主題，諸如私室、特技演員、女騎師、妓女等，在這段時期美麗而豐滿的妓女「寶寶夫人」(Madame Poupoule) 曾是他三幅作品的模特兒；其中有一幅巨大引人注目的作品，是描繪她半裸著上身站立在她的床邊，而另二幅則是畫她坐在桌邊。羅特列克也為迪豪 (Dihau) 的歌曲製作了一些插圖，並設計了一

系列的海報。

　　尤其那一年正是「瑪爾古茵」(Margouin) 當紅的一年，也是羅特列克最後的一段感情牧歌，在他一九○○年的許多畫作、素描與版畫中，他描繪的是一張迷人雅緻的年輕面孔，這是許多史家所忽略了的一段，喬揚在他的畫冊目錄中也僅列出「瑪爾古茵小姐」的三幅畫像。她受洗的名字是「露易絲」，為了進時裝界發展，她取了「瑪爾古茵小姐」的化名，她曾受僱於女帽製造公司，可見她的身材與裁縫手藝相當不錯。

　　羅特列克為人既不憤世嫉俗，也不粗暴下流，他非常真誠率直，他天生就極有朝氣活力，或者可以說是一種兒童般的天真氣息，即使他的年齡已過三十歲，他仍然保有赤子之心與年輕人的不妥協與理想主義精神，渴望探索天地的神秘。他也正如查德‧拿坦森所稱的，永遠在熱烈地追求愛情，即使他是處於旁觀者的立場，他也比較喜歡柔和雅緻，既頑皮又富同情心的女孩子。他認為一般人所談論的愛情，指的只是男女之間的性愛關係，他覺得愛情不僅包含了慾望、做愛與嫉妒，它還具有其他不同的成份。羅特列克並進一步地指出，女人的身體，乃至於美麗女人的身體，並不是只為愛情而創造出來的，那可以說是一件非常精緻而絕妙的作品。

　　一九○○年羅特列克曾造訪了國際博覽會，他是坐在輪椅前往參觀的，不過他對博覽會感到失望，覺得裡面充滿了許多平庸的設計品，同時他無法忍受會場上人山人海的喧嘩噪音。他的樂趣仍然是劇院，而查德‧拿坦森的兄弟還請他為吉恩‧里奇平 (Jean Richepin) 的劇作《茨岡人》設計海報，羅特列克欣然接受，他為這次海報作了一系列的基本素描與構圖，可以算是他最後一批此類作品，所使用的色調非常生動感人。

人生雖短促，迷人心靈與傑作永存人間

　　到了一九○○年春天，羅特列克的生理、精神狀況似乎進一

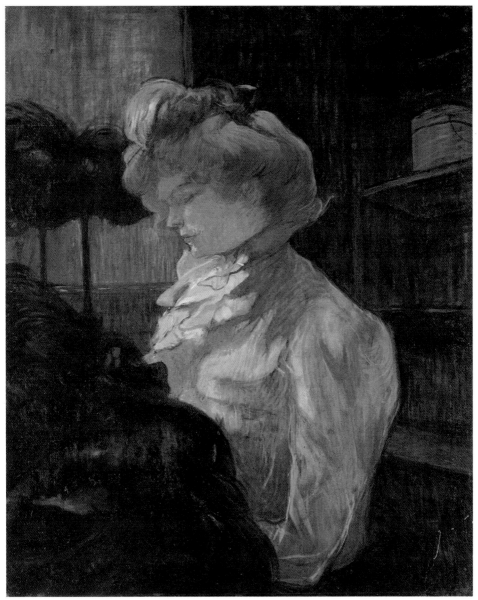

女帽店　1900 年　油彩木板　61×49.3cm　阿爾比土魯斯・羅特列克美術館藏

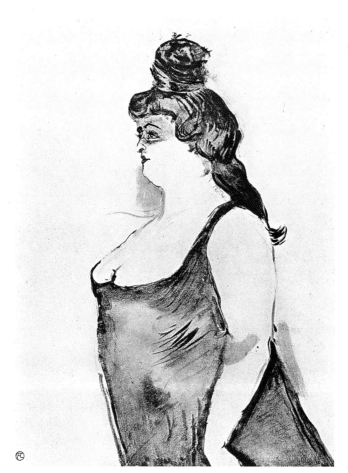

《美麗的海倫》劇中的柯西特
小姐 水彩 40.6×27.9cm
法國阿爾比美術館藏

步惡化，儘管有維奧德的監視，他還是偷偷地開了酒戒以疏解自
己的痛苦，不過他在維奧德面前仍然是滴酒不沾，他自己也知道
過度的飲酒可能會要他的命。此時法國南方正鬧洪水，葡萄欠收
使他家族不得不縮減對他的支助，羅特列克稱，這種局面對他那
有限的自由已沒有保障，也使他的物質生活日益艱困。到了五月
中旬，他離開巴黎前往克羅托，海邊清新的空氣使他燃起了求生
的意志，他再次與「海軍上將維奧德」及喬揚出海，他甚至於決
定要為喬揚製作一幅全身肖像，畫中喬揚手持長槍正立於船橋 圖見116頁
上。

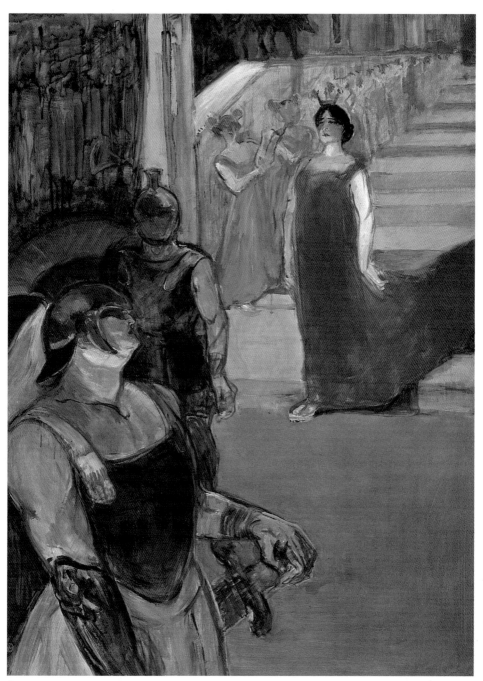

《梅莎琳》劇中的甘妮小姐 1900～1901 年 油畫畫布 100×73cm 洛杉磯蓋提美術館藏

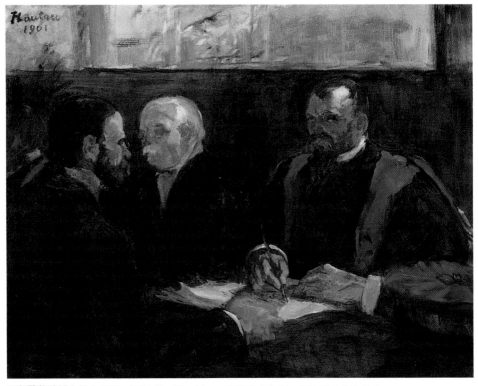

巴黎醫學院博士論文考試　1901 年　65×81cm　阿爾比土魯斯‧羅特列克美術館藏

　　羅特列克赴道沙停留對他的健康有益，在海邊住了三個月之
後，他與維奧德又到馬羅梅消磨了幾個月，同時羅特列克也開始
進行他的第二幅大型的海洋肖像畫，這次他題材是根據虛假的歷
史重建，他想以頭戴白色假髮而身穿十八世紀英國制服的「海軍 圖見 150 頁
上將維奧德」肖像畫，來裝飾他家族別墅的餐廳。數週後，他與
維奧德離開馬羅梅前往波爾多，由於厭倦了巴黎，再加上經濟的
理由，他就在波爾多這個古城租下了公寓，當地市立歌劇院的二
劇作演出，帶給他極高的興緻：一爲《美麗的海倫》，另一爲《梅
莎琳》(Messaline)，分別由柯西特小姐 (Mlle Cocyte) 及甘妮小姐
(Mlle Ganne) 擔任女主角，羅特列克爲她們畫了不少畫像。

　　然而此刻他已面臨到疾病與經濟問題的困擾，喬揚爲了要協

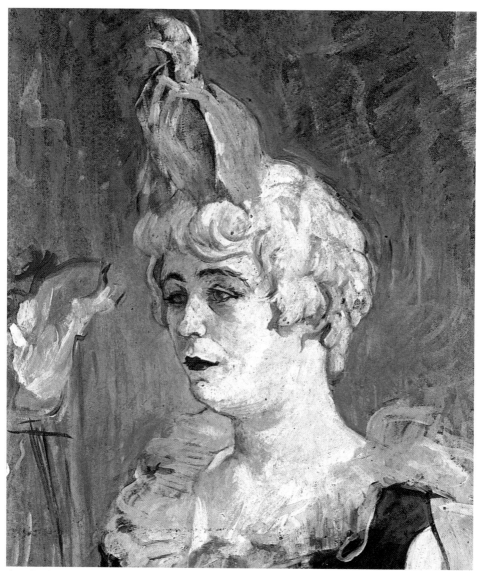

查雨高畫像（局部）

助羅特列克緩和困境，不久即宣稱要為他在巴黎舉行一次大型的
回顧展，羅特列克欣然同意。一九〇一年四月底他與維奧德帶著
數箱畫返回巴黎，這九個多月的遠行使他顯得消瘦又沒有胃口，
不過精神仍然頗佳。

孤獨　1896 年　油彩紙板　31×40cm　巴黎奧塞美術館藏（上圖）
著裝女子　油畫畫布　101.6×63.5cm　阿爾比土魯斯‧羅特列克美術館藏（右頁圖）

　　在他最後一批作品中描繪的都是朋友的畫像，諸如劇作家安
得烈‧里佛（Andre Rivoire）與詩人歐克塔夫‧拉金（Octave
Raguin）。七月間，他完成了他最後一件作品，那是一幅描述加布
利‧塔皮西勒蘭（Gabriel Tapie de Celeyran）參加博士論文考試的
情形，這幅傑作的場景，對羅特列克而言，正如同最後的審判一
般。

　　儘管他的身體已經非常虛弱，他仍舊想要畫畫，一九○一年
九月八日羅特列克只能躺在自己的房間內，他已瀕臨死亡邊緣，
他的雙親、童年時的奶媽，均在床邊安慰他。次日凌晨，羅特列
克終於安詳地離開人間，雖然他這一生如此短促，然而他那熱愛

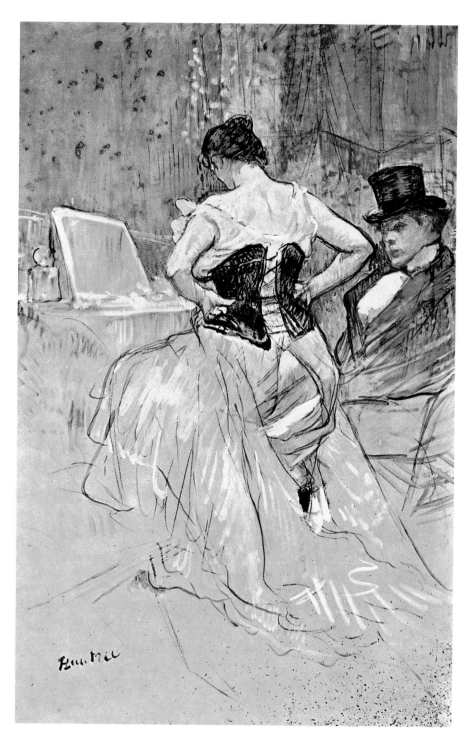

165

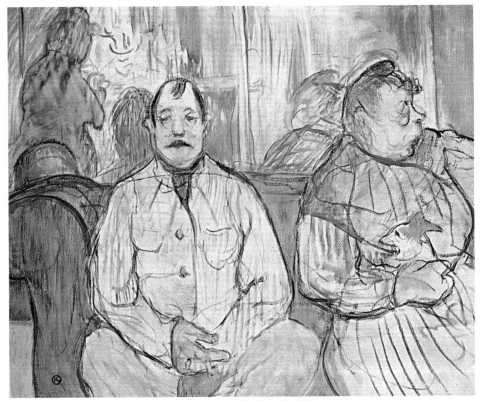

先生・小姐・狗　油畫畫布　48.3×45.7cm　法國阿爾比美術館藏

藝術的真摯心靈、迷人的表情、深睿的智慧、仁慈的同情心，令人驚歎的幽默感與坦誠，卻永遠留傳於蒙馬特的街頭，乃至於全世界巴黎迷的記憶中。

十、不朽

外表雖醜陋，卻能創出多彩多姿世界

　　羅特列克的外形稱得上是奇特又相當的畸形醜陋，不過他卻能以殘缺的身體來營造多彩多姿的世界。他繪畫的主人翁多半來自音樂咖啡廳，一般舞廳以及妓院等低下層社會中的人物，他此

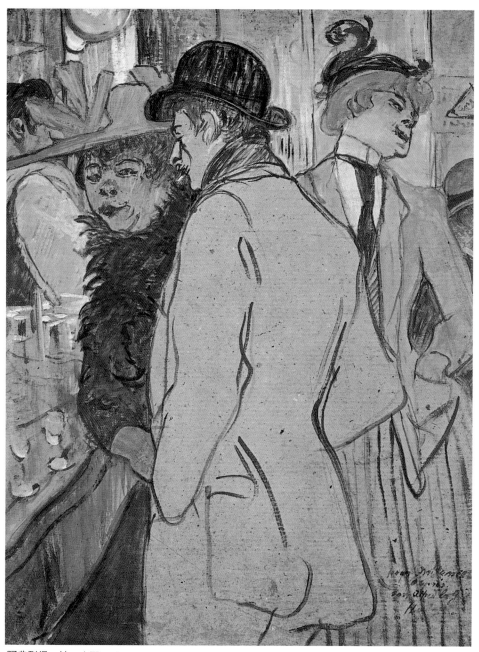

阿弗列得·拉·吉那　油彩紙板　83.8×63.5cm

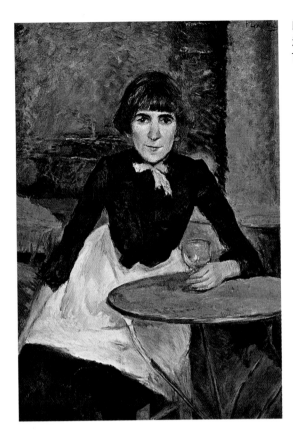

巴士底咖啡館中的珍妮
油畫畫布
71.1×50.8cm

類題材與內容在他死後仍然持續地引起不少爭議，然而羅特列克正如林布蘭特 (Rembrandt) 及哥雅一樣，具有描述生命並傳達自己獨特個性的傑出能力，堪稱繪畫史上的小巨人。

不管羅特列克畫的是何種題材，如「紅磨坊的舞蹈」、「馬戲團」或「製帽女工」，其描繪的主題都是他自己，他的每一幅作品均反映了他對人性的看法，他對任何既有的權威理論不屑一顧，他對一時的榮耀，世俗的美麗，乃至於一般人所輕視的娛樂世界造型均一視同仁，羅特列克全然坦誠地描繪他的所見所聞。羅特列克稱自己是「半個瓶子」，他總是把自己描繪成小人物，並與高瘦的普林斯托，或是高大的加布利・塔皮西勒蘭等好友畫在同一畫面上，不過他這種自我諷刺的描述，卻使他的形象廣為人知。他具有高度的幽默感，也許他發覺到這種古怪而有趣的外

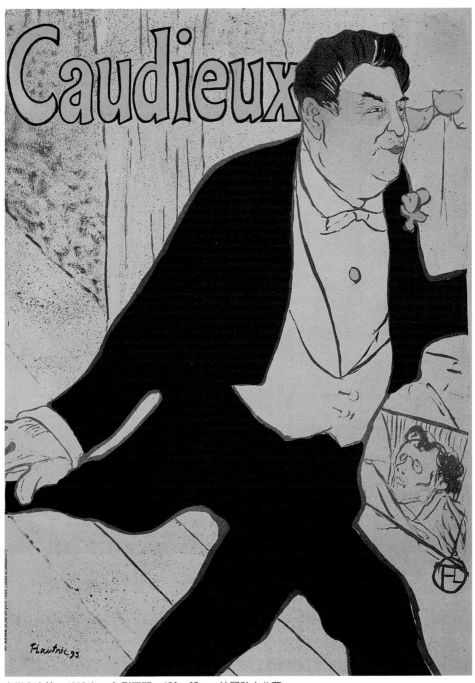

音樂家高第　1893 年　色刷石版　130×95cm　法國私人收藏

觀，正是一具非常方便而好用的面具，他並稱一個人必須要忍受
自己的缺陷，尤其是一名侏儒或是跛子在對任何題材做出批評
時，更需要特別的耐心，足見羅特列克手中的世界是多麼的人性
化，這已成為他特有的風格。

　　羅特列克在外觀上雖然並不迷人，但他卻能在他那個時代持
續地贏得了美人的芳心，顯然他將自己比喻成古希臘神話中的半
人半獸神，儘管外表醜陋卻能展現美麗。也許有一些傳記作家被
誤導而認為，如果他雙腿與正常人一般長的話，他可能就不會成
為一名畫家了，其實並不盡然，羅特列克在孩童時代即如此熱切
地開始畫，他可以說是一名天生的藝術家，在他第一次遭遇不
幸的意外事件之前，他的作品已有可觀之處。

　　羅特列克早期的作品描繪的速度極快，當他的經驗日漸豐
富，他的圖畫輪廓也變得愈來愈簡單，穩定而具表現性，比方說，

小包廂　油畫畫布　38.1×27.9cm　紐約私人收藏（上圖）
《黎明畫刊》插圖—黎明　1896 年　色刷石版　60×80cm　法國私人收藏（左頁圖）

電報　1895 年　色刷石版　53×40cm　法國私人收藏

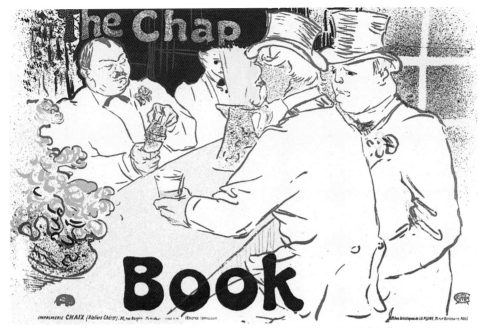

《夥伴書》插圖—愛爾蘭與美洲酒吧　1896 年　色刷石版　41×61cm　法國私人收藏

他以少量的鉛筆線條傳達了那些身經百戰騎師們的鎮定與優雅姿態。羅特列克在一八八八年之前，他的畫面先是一些灰暗而混合的色調，之後逐漸提高他的彩度，並強調一些重要的部分，此種技法到了他死前的最後三年又重新使用。

　　在一八九○年時期，羅特列克曾經一度仰慕印象派與日本的版畫技法，此時他儘量避免使用透明與混合的色彩，而採用鮮活又明顯的對比色調，在他的名作〈查雨高〉(Cha-U-Kao) 畫像中，他以大膽而自信的筆觸來描繪與真人一般大的生動作品。在一八九二年與一八九八年之間，羅特列克對版畫極感興趣，他許多繪畫作品實際上可以說是版畫製作之前的習作，在他後來不少畫作中，我們可以分辨得出他一些版畫技法的影響，在他許多石版畫中，筆觸有如畫在畫布與畫紙上一樣流利自在。到了羅特列克生命終結之前，他似乎有了使用厚塗技法的傾向，這顯然與他早期

圖見 163 頁

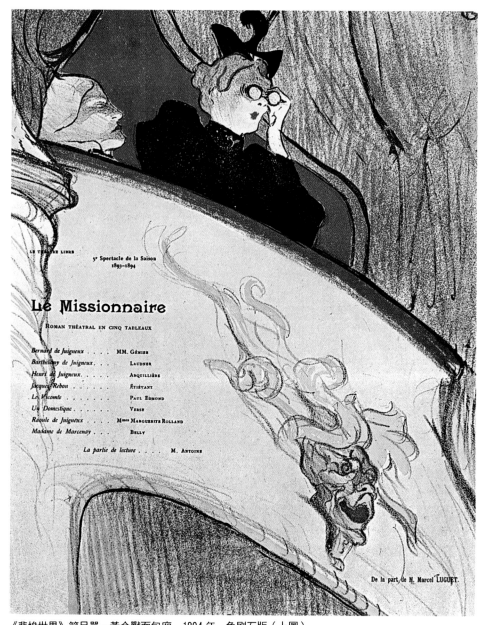

《悲慘世界》節目單─黃金獸面包廂　1894 年　色刷石版（上圖）
沈睡　紅色粉筆素描　35.6×58.4cm　鹿特丹波伊曼美術館藏（右頁圖）

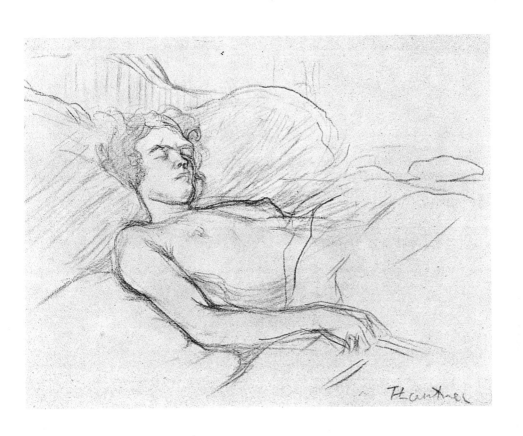

的版畫技法不同，他是從實驗中進行微妙的調和。他死前的作品
實際上仍在發展演化中。

與梵谷同受大眾愛戴，為二十世紀品味代表

羅特列克在他的圖畫設計中採用鮮明的意象，甚至於連劇院
海報，圖書插圖與菜單設計也是如此。他將藝術視爲一種表達語
言與哲學，並將之當成每個人均可觀賞的情景，他藉由他那個時
代特有的意象與技法，表達了人類悲劇性的永恒主題。他正像米
開朗基羅一樣的主張，認爲力量源自弱小生命的明確自覺意識，
他自醜陋的環境中展露了美感，在邪惡中表達了純淨，並從卑賤
的痛苦中，傳達了歡悅之情。總之，羅特列克的生涯與作品可以
做爲提升人類勇氣、信心與歡樂的最好教材。

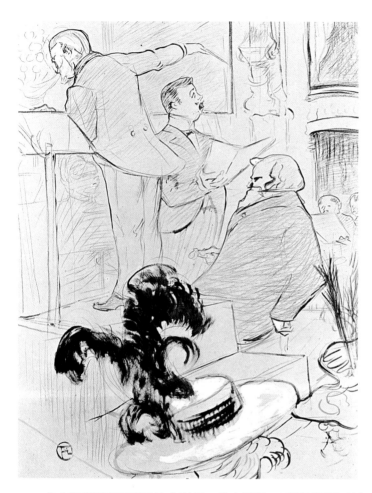

　　成功的藝術不可避免地會引起一些人模仿，不過以羅特列克的情形而言，他的素描非常率性自發，而他繪畫的靈感極具原創性，這使得他的作品極不易模仿，他自己也不喜歡重複自己的作品，因此偽作的製造者，事實上是無法創造出羅特列克的作品，因為他們並沒有同樣的想像力去創造新的結構，而他們的作品通常是根據既有的版畫或是素描畫來進行偽造。

　　在羅特列克在世時，他的名氣主要是做為一名海報設計家與插畫家，他成功的時期，事實上起自他「紅磨坊」海報的出現。然而今日他的名聲則主要源自他繪畫上的成就。在一八八○年代，他的畫作，約可以一千法朗售出，但是在他死時，這些作品

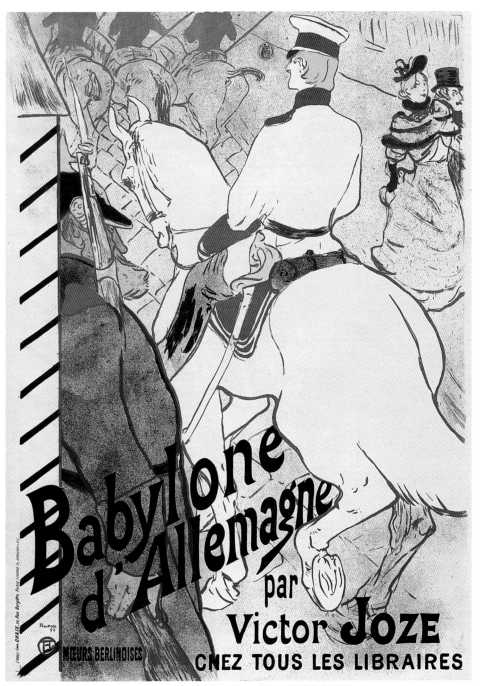

《阿拉曼的巴比倫人》插圖　1894 年　色刷石版　130×95cm　法國私人收藏

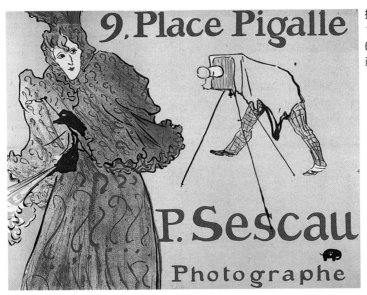

攝影師西斯考
1894 年　色刷石版
60×80cm　法國私人收藏

的價格已增加達十倍。

　　就以羅特列克所作的〈瀟灑的人們〉為例，這幅作品在一九
○一年的拍賣價格為一千八百六十法朗，以一九六八年的幣值計
算約值一萬三千法朗，然而在一九五六年它再度進入拍賣市場，
其售價卻已達四十七萬五千法朗，現今應有更大的價差。不過羅
特列克的作品，並不像其他知名的法國畫家作品那樣成為收藏家
追逐的對象，在一九二九年塞尚主要作品的售價已達好幾十萬美
元，而羅特列克的作品也不過五萬美元，但就另一方面而言，他
的作品卻經常被包括在重要的大展中，同時，不少傳記與插畫圖
書也不忘將他包含在內，這表示羅特列克在大眾的心目中有一致
的崇高地位，他正像梵谷一樣，是一位普受大眾愛戴的畫家，這
二位藝術家的作品或許正代表著二十世紀的品味，他們均未建立
任何繪畫學派，因為他倆均厭惡被人添附任何派系的標籤。這表
示，私人收藏家與畫廊所推波助瀾的「藝術只為藝術」的現代觀
念，與絕大多數大眾的喜好之間，仍有某種差距存在，這也即意
謂著，拍賣市場的需求與藝術的真實價值之間，有時會有一些距
離。

L'ARGENT

Comédie en 4 actes de M. Émile FABRE

(EN PROSE)

DISTRIBUTION :

Reynard MM.	ARQUILLIÈRE
Laurent, son fils		LAROCHELLE
Roux, son gendre		ANTOINE
Bousquet		PAUL EDMOND
Madame Reynard		Mmes HENRIOT
Mathilde Roux		BRIENNE
Irma		LUCE COLAS
Julienne		ZAPOLSKA

De la part de M. Émile FABRE.

Paris. Imp. Eugène Verneau, 108, rue de la Folie-Méricourt.

《銀》節目單　1893 年　色刷石版　私人收藏

海報〈現代工藝〉　1894～1896 年　色刷石版　90×63cm　法國私人收藏

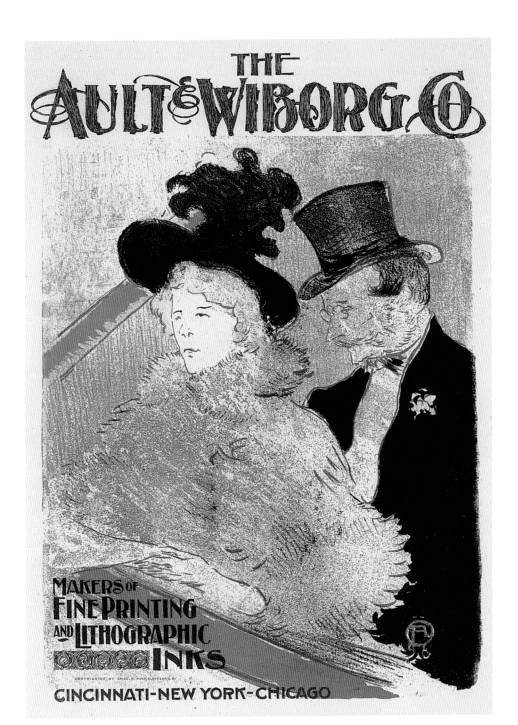

海報〈奧特韋伯油墨公司〉　1896 年　色刷石版　32×25cm　法國私人收藏

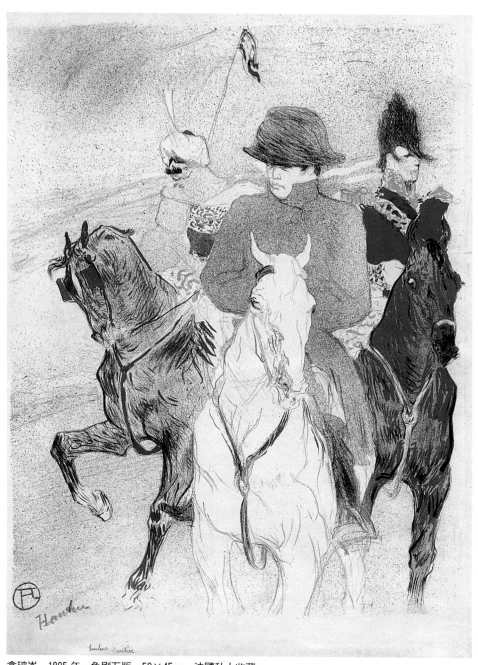

拿破崙　1895 年　色刷石版　59×45cm　法國私人收藏

LA VACHE ENRAGEE

journal mensuel illustré

Paris : 12ᶠ par an

fondateur : A. Willette
directeur : A. Roedel

le nᵒ : 1ᶠ

administration : 7, rue androuet Paris

《狂牛報》插圖　1896 年　色刷石版　81×59cm　法國私人收藏

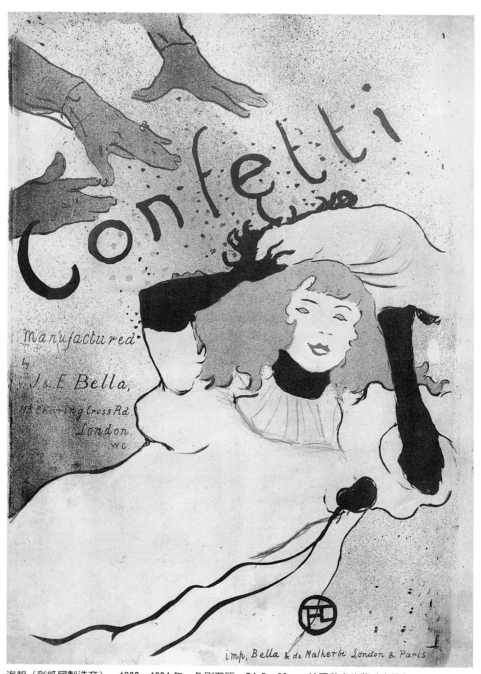

海報〈彩紙屑製造商〉　1893～1894 年　色刷石版　54.5×39cm　法國私人收藏（上圖）
海報《次岡人》　1900 年　色刷石版　160×65cm　法國私人收藏（右頁圖）

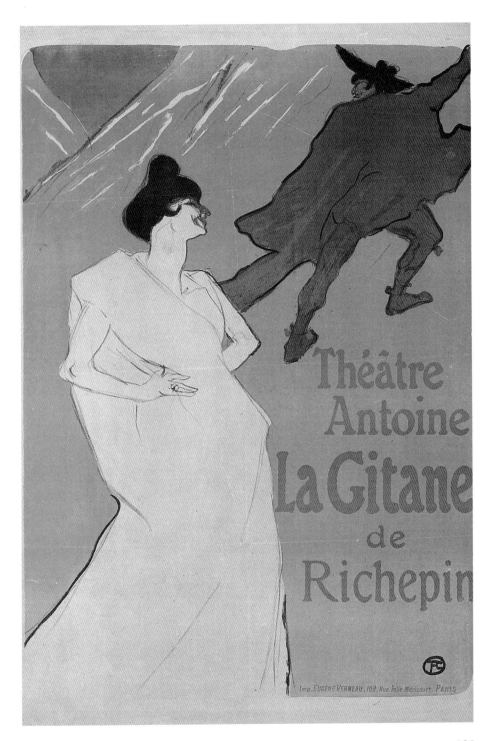

羅特列克年譜

羅特列克出生地阿爾比一景

一八六四　十一月二十四日生於法國南部阿爾比（Albi）的
　　　　　貴族之家。從出生至一八七八年長期住在家族產
　　　　　業居所。

一八六七　三歲。弟弟出生，次年過世。就讀於巴黎康道賽
　　　　　小學。（一八七〇～七一年普法戰爭。一八七四
　　　　　年第一屆印象派畫展。）

一八七八　十四歲。五月三十日第一次骨折。

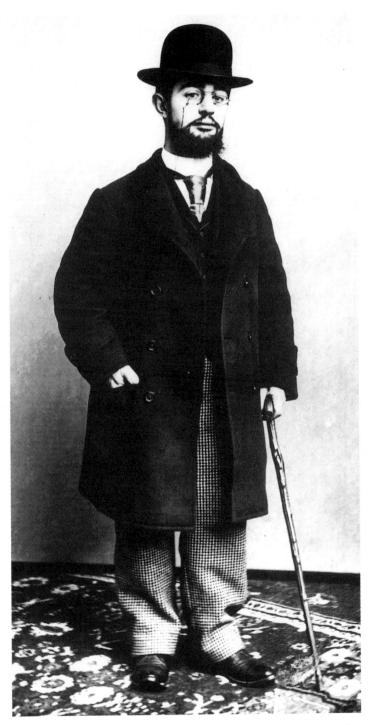

亨利・土魯斯・羅特列
克肖像照片　1892 年

十四歲時發生不幸事故後的羅特列克

羅特列克母親雅德勒女伯爵（左上圖）
羅特列克父親亞豐索伯爵（右上圖）
羅特列克童年時用的水彩調色盤（右下圖）

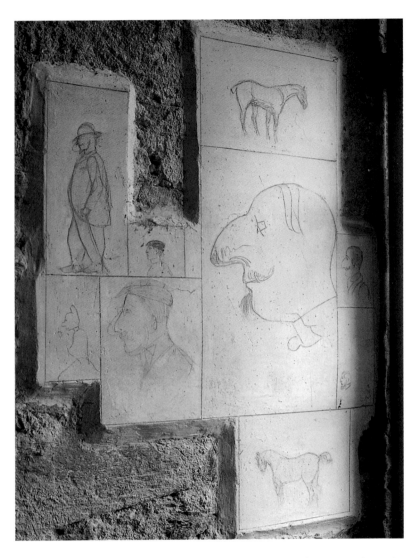

馬羅梅伯司克堡中，
貯藏水果的小屋牆壁
上殘留著羅特列克幼
時所畫馬、犬等素描

一八七九　　十五歲。八月第二次骨折。在尼斯、巴瑞吉、亞
　　　　　　美里班斯養病。

一八八一　　十七歲。七月未通過巴黎中學會考。十一月第二
　　　　　　次參加中學會考，獲通過。

一八八二　　在巴黎隨普林斯托（Princeteau）習畫。赴西勒
　　　　　　蘭訪問。隨里昂‧波昂拿特（Leon Bonnat）習畫。
　　　　　　隨柯爾蒙（Cormon）習畫。

阿爾比的街道與恩塔河，左邊是聖西塞爾大教堂，緊鄰隔壁的是土魯斯·羅特列克美術館

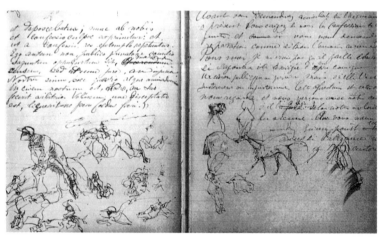

羅特列克少年時代的筆記
1875～1880 年

一八八四　柯爾蒙委託製作第一批作品。二度赴芳坦街十九
　　　　　號與雷尼·格瑞尼爾（Rene Grenier）同住。

一八八五　與亨利·拉丘（Henri Rachou）同住。為布魯安
　　　　　（Bruant）的第一批歌曲製作插圖。

一八八六　在多拉格街租一工作室。與蘇珊·瓦拉東（Suzzane
　　　　　Valadon）住了一段時間。（最後一屆印象派畫展
　　　　　舉行。）

柯爾蒙畫室，1885 年。坐在左前方的就是羅特列克（上圖）
被普林斯托簽上「完美」的一張速寫（下圖）

一八八六　作品以多勞・西格羅（Tolau Segraeg）的化名，
　　　　首次參加「不連貫藝術沙龍展」。

一八八七　與保吉斯醫生（Dr. Bourges）在芳坦街十九號租
　　　　一公寓。

一八八七　為「博愛社」設計第一張海報。

一八八八　在布魯塞爾展畫。

一八八九　參加巴黎獨立沙龍展及賽克勒・佛尼畫廊展覽。
　　　　（巴黎舉行世界博覽會。）

羅特列克肖像照片（上圖）
羅特列克倚坐在韋伯咖啡廳中所見之
皇家大道景象，他喜坐在咖啡館中觀
察他所愛的人生百態（右圖）
在馬羅梅的豪華會客室，令人回想起
當時的貴族生活（右下圖）

三十歲的羅特列克像

羅特列克的第一位表兄弟，亦是其長久
以來的友伴加布利·塔皮西勒蘭醫生像
（左頁左圖）
羅特列克以其表弟加布利所做的諷刺漫
畫（左頁右圖）

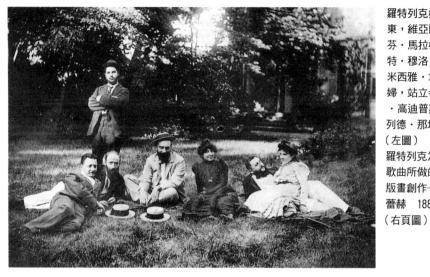

羅特列克好友瓦拉東，維亞爾，史蒂芬・馬拉梅，馬爾特・穆洛，查德與米西雅・拿坦森夫婦，站立者為基帕・高迪普斯基亞弗列德・那坦遜攝（左圖）
羅特列克為布魯安歌曲所做的第一幅版畫創作──聖拉蕾赫　1885 年（右頁圖）

畫家使用過的顏料（上圖）
米西雅與查德・拿坦森在他們的車上
（右圖）

一八九〇　訪問布魯塞爾並參加當地展出。喬揚（Joyant）
　　　　　被聘為高皮畫廊主任。（巴黎國立美術學校舉行
　　　　　日本美術展。）

一八九一　遷到芳坦街二十一號公寓。十月為「紅磨坊」與
　　　　　「貪吃鬼」製作的海報，大獲好評。（秀拉去世。）

一八九二　為布魯安設計海報與版畫。

一八九二　十二月二十五日為發行量廣大的《巴黎之聲》日

TROISIÈME ANNÉE N° 39 PRIX 10 CENTIMES AOUT 1887

Le Mirliton

PARAISSANT TRÈS IRRÉGULIÈREMENT UNE VINGTAINE DE FOIS PAR AN

Paris, UN AN : 5 FR. Bureaux : Boulevard Rochechouart, 84, au cabaret du « Mirliton » Départements, UN AN : 6 FR.

DIRECTEUR : ARISTIDE BRUANT

A SAINT·LAZARE

(Voir la chanson à la page 2)

Dessin de Tréclau.

艾密勒・貝拿德繪《羅特列克的漫畫》 1885年

報設計插圖，展示巴黎賭城的輝煌之夜。

一八九三　一月保吉斯醫生結婚。羅特列克遷往她母親在杜艾街的公寓。（高更舉行首次個展。）

一八九三　二月與查理・毛林（Charles Maurin）同時在高皮畫廊舉行首次個展。

一八九三　四月在聖吉恩・勒德朱梅奧訪問布魯安。

一八九四　訪問布魯塞爾與倫敦。安德烈・馬提（Andre Marty）出版伊維特・吉兒貝（yvette Guilbert）專集，並由古斯塔夫・吉福羅（Gustave Geffroy）作序。

蒙馬特的象徵，位於現
在庫利西路上的「紅磨
坊」（右圖）
在馬羅梅母親住處休養
的羅特列克（中圖）

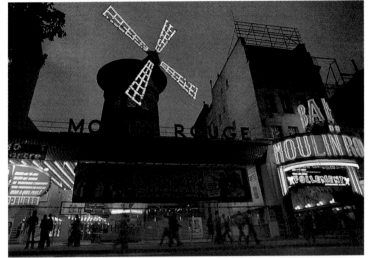

羅特列克於化粧舞會扮
成聖歌隊的少年　1889
年

197

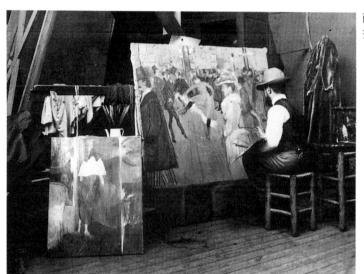

面朝《紅磨坊舞蹈》作
畫的羅特列克　1890 年

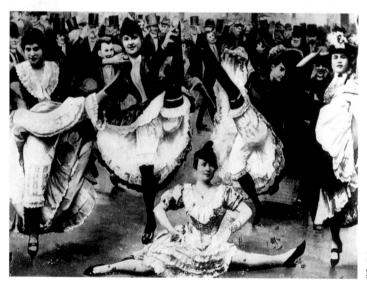

煎餅磨坊中跳方塊舞的
舞女們

一八九五　訪問倫敦、諾曼第與里斯本。延長時間訪問查德
　　　　　（Thadee）與米西雅・拿坦森（Misia Natanson）
　　　　　在瓦溫斯的家，並常常遇上史提芬・瑪拉梅
　　　　　（Stephane Mallarme）。（塞尚舉行首次個展。）

一八九五　在費卡羅畫報為庫魯斯（Coolus）的兩個故事製
　　　　　作插圖。

「羅特列克畫羅特列克」，毛里斯・圭伯特以集錦的
攝影手法拍出的相片　1890 年（上圖）

自畫像。羅特列克將自己畫得十分滑稽誇張（右圖）

露易絲・韋伯，1890 年。她與羅特列克相遇於 1886 年

一八九六　在森林街喬揚的畫廊展覽。與幾位朋友訪問羅爾
　　　　　谷與布魯塞爾。
一八九七　五月遷至福羅卓大道的工作室。訪問荷蘭，與拿
　　　　　坦森在紐夫蘇揚村停留。出版《她們》畫集。
一八九八　五月展於倫敦考皮爾畫廊。訪問諾曼第與倫敦。
一八九九　一月朱勒斯・瑞納德（Jules Renard）的《自然
　　　　　史》出版，本書由羅特列克負責插圖；健康逐漸
　　　　　出現惡化訊號。

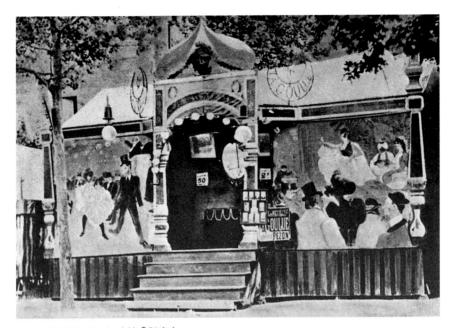

貪吃鬼的小屋 1895 年建於「御座市集」，外牆以羅特列克的畫裝飾。左圖是貪吃鬼和瓦倫廷，右圖是〈摩爾舞者〉（上圖）

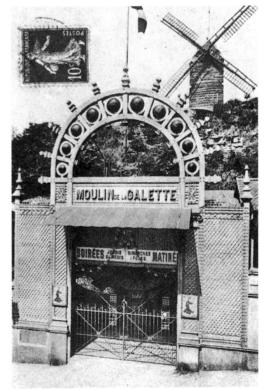

煎餅磨坊是巴黎唯一保留下來的室外舞蹈場所，貪吃鬼即是在此首次登台演出（右圖）

海報〈上吊〉　1892 年
75.3×55.3cm　蘇黎士
市立美術館藏

一八九九　二月進入佛里的西尼萊尼醫生療養院。

一八九九　三月為馬戲團素描畫集製作首批作品。

一八九九　四月獲准離開療養院進行午後小散步。

一八九九　五月自療養院獲釋。

一八九九　十月至一九〇〇年五月在巴黎。

一九〇〇　十月至一九〇一年四月在波爾多。

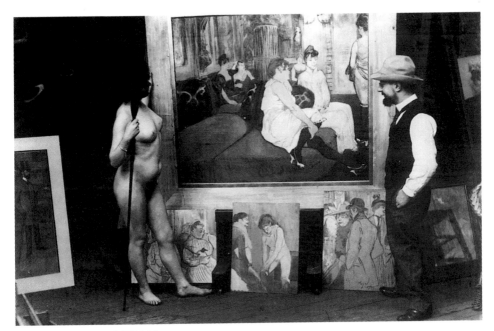

站在〈在會客室〉前的羅特列克

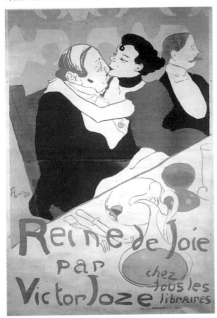

快樂的女王　1892年　色刷石版
136.2×93cm　阿爾比土魯斯・羅特列克美術
館藏

作日本裝束的羅特列克　1892年

睡著的羅特列克　1896
年

羅特列克畫自己的漫畫
自畫像　1896 年

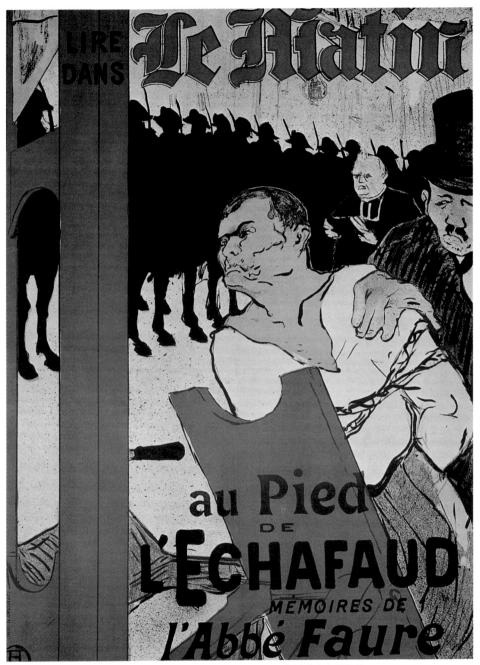

海報〈絞首台下〉　1893 年　色刷石版　82.5×58.5cm　日本川崎市立美術館

1896 年 2 月封齋前的星期二，查雨高騎在騾上熱鬧進入紅磨坊大廳，後方背景的羅特列克與塔皮西勒蘭正看著這景像

勒蘭等過世。

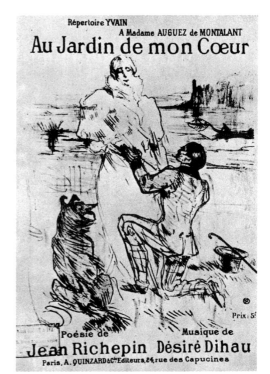

羅特列克長眠於馬羅梅附近的寂靜小鎮維爾多
列（左上圖）
〈吾心在花園〉是羅特列克最後為歌曲創作的
作品之一（右上圖）

〈一杯牛奶的請柬，弗洛休路五號空地〉
1897 年 5 月 15 日（右圖）

國家圖書館出版品預行編目資料

羅特列克：蒙馬特傳奇畫家＝Lautrec
／何政廣主編 --初版，--台北市：
藝術家出版：民 87
　　面；　　公分--（世界名畫家全集）
ISBN　957-8273-12-6　（平裝）

1.羅特列克（Toulouse-Lautrec,Henri de,
1864-1901）-傳記 2.羅特列克（Toulouse-
Lautrec,Henri de,1864-1901）-作品集-評論
3.畫家-法國-傳記

940.9942　　　　　　　　　　87014839

世界名畫家全集

羅特列克 Lautrec

何政廣／主編

發行人　何政廣
編　輯　王庭玫・魏伶容・林毓茹
美　編　林憶玲
出版者　藝術家出版社
　　　　台北市重慶南路一段 147 號 6 樓
　　　　TEL：（02）23719692~3
　　　　FAX：（02）23317096
　　　　郵政劃撥：0104479-8 號帳戶
總 經 銷　時報文化出版企業股份有限公司
　　　　　桃園縣龜山鄉萬壽路二段351號
　　　　　TEL:（02）2306-6842

印　刷　欣 佑彩色製版印刷有限公司
初　版　中華民國 87 年（1998）12 月
定　價　台幣 480 元

ISBN　957-8273-12-6
法律顧問　蕭雄淋